實戰

Logo
設計學

好字型 + 好造型 = 好標誌

A Quest of Logo and Type Design

蔡啟清　著

參考書目：

魏朝宏著 (1982)，改訂版 文字造形，台北，眾文圖書股份有限公司。

蘇宗雄著 (1985)，文字造形與文字編排，台北，檸檬黃文化事業有限公司。

林隆男 (1996)，書体を創る一林隆男タイプフェイス論集，東京， ジャストシステム。

日本 Graphic Designer 協會教育委員會編撰，汪平、井上聰譯 (1997)，字體設計·

標誌符號，台北，龍溪國際圖書有限公司。

加文·安布羅斯、保羅·哈里斯編著，封帆譯 (2008)，文字設計基礎教程，北京，中國青年出版社。

小宮山博史編著 (2010)，タイポグラフィの基礎，東京，誠文堂新光社。

宮後優子、葉忠宜編著 (2016)，Typography 字誌 Issue 01，台北，臉譜出版。

Allen Haley (1995), The History, Evolution and Design of the Letters We Use Today,

London: Tames and Hudson Ltd.

Karen Cheng (2005), Designing Type, London: Laurence King Publishing Ltd.

James Felici (2012), The Complete Manual of Typography: A Guide to Setting Perfect Type,

Second Edition, California: Peachpit Press.

參考網站：

https://www.thetype.com/

https://blog.justfont.com/

當代文字設計案例瑰寶

我們隨著歷史飛躍了活版印刷，歷經漢字照相打字排版的歲月，迎向數位化造字的時代。

此書是一部蔡教授年少時懷抱著造一套中文字體的夢想，經數十年的執著與努力，終於美夢成真。我認為他的才華像台灣蓬萊米，各稻種改良的農業專家，繼往開來地承擔這美化漢字「字種」的文化使命，獨自默默前行，並拓墾出一大片「字種」種苗場，難怪他戲稱自己為「字耕農」。

蔡教授回首來時路，驚見一生對文字設計的奇境美景，可以分享給同好與學生們，便信手剪輯一些圖例，有的作圖解析，有的以數值比較，還有的點出設計創意，全書採「看圖識字」方式，編排得獨特新穎，說明文字簡單明瞭，堪稱為國內外同類書籍所少見。願讀者諸君隨著此書的引領與解說，共同走入並欣賞蔡教授文字設計的豐采與美麗世界，一窺他對漢字外輪廓的形態（如：方、圓、長、扁…），不同筆畫屬性間（如：橫、豎、勾、點、撇、捺…）的間架及其粗細、疏密，筆劃線條的長短與比例，乃至落筆、收筆有關造型的處理，以及白空間（white space）、大小均衡的問題，都用他的視覺洞見、細膩思考予以妥切調整。至於連結若干字的合成文字，他總是先深切的思考這組文字的思想、情感或情緒的意象聯想，以及字間、行距的編排與筆劃屬性暨組織結構的特徵等等，如何才能調和、統一或誇張對比的來適切彰顯文字主題內容的問題，再做出巧妙的設計。完成既創新又有美感的字體，其正確的字型各具個性而易於辨識、閱讀，並滿足了文字傳達的機能，尤其是能夠因應當今社會對字體的多元需求。

綜觀此書內容深藏著說不盡的奧妙，等著讀者探尋、發現甚至玩味。蔡教授有著純樸、憨厚與堅毅的人格特質，以及豐厚的美感素質與紮實的美術學養，洋溢著對文字設計的熱愛，因擁有大量的實務經驗而累積成教學理論、知識，又因豐富的創意與結合精湛的設計能力，才能表現出匠心獨運的好作品。總之，此書可成為台灣當代設計師與學生隨身攜帶的文字設計案例瑰寶，特為之序。

魏朝宏　大同大學工業設計系 退休副教授

分享文字設計旅程美景

做為一個 logoholic 標誌成癮者，我經常思考如何以文字設計的好字型與好造型來做出好標誌。

回首文字設計的旅程，要從一個 16 歲青年的夢想開始。那時我的腦海中一心想念建築系，但回到新營老家拜訪長輩—再金廣告社的林阿伯時，看到他在電影看板上一筆一畫，靠著精湛手藝就能寫出工整的美術字，我雖沒有這種功力，但卻自信擁有設計的 DNA，觸發我對文字設計的感受。爾後在 19 歲時協助魏朝宏老師的著作「改訂版 文字造形」做完稿，書中談到字體設計的概念，頓時在我心中播下了小小的種子，夢想有朝能造出一套中文字體，若不是受魏老師啟蒙，也不會踏上文字設計這奇妙路程，終於直到 50 歲才開始做字體，現在則每日欣賞文字設計路上的風景、享受 19 歲時就默想的福。

大學時期雖主修工業設計，但到了美國進修改專攻視覺傳達設計，接受諸多老師不同觀點的薰陶，並致力於研究企業識別，對英文字體結構與型態，做深入的瞭解與練習。即使後來已職掌大同公司視聽產品工業設計主管職務，卻因距離文字設計太遙遠，只好選擇離開。進入了檸檬黃設計擔任資深設計與藝術指導，就能經常與文字設計為伍，而老闆是「文字造型與文字編排」作者的蘇宗雄老師，他對文字更是要求嚴謹，厚植我於中文文字造型的實力，更欣賞了一段美好風景，直到創業與擔任教職還能繼續文字設計，沒有偏離自己喜愛的路。

30 餘年來累積了實務與教學經驗，結交博學多聞朋友，斗膽彙整設計路上所見風景，以自己的觀點編成此書，將文字設計區分文字造型與字體設計兩部分，更能清楚一窺兩者間的相似交集與差異區隔。以往在文字造型方面，究竟為何而做？做的道理又是為何？如只因師徒傳承、按圖索驥，易受到忽略，而對比在美國受

過的訓練，總有些覺得國內的文字造型太偏美術字，技巧表現的過強，卻少了些微妙的思考，因此，我會用案例來剖析，尋找文字和圖形間的關係、如何剪裁、強化重點與修整，除談 how 更強調 why。而字體設計這一方面，過往大多是臨摹舊字，不僅無法察覺問題，即使製造了問題，更不知如何修正，因知識來自字體公司的片斷介紹，欠缺有系統的論述，近來重市場商業性，直接拿日本字體來修改、求快速、省成本，也充斥更多裝飾字體，我則是強調文化與閱讀的獨立字體設計師，透過與現有字體的分析比較，按部就班 (step by step) 來探討印刷字體的設計原則，再藉由自行設計的歐文字體與文鼎 DC 清圓體、文鼎 DC 清新明，以真實案例呈現，希望能解開字體設計的迷霧與擴展視野。

而字體設計耗費時太長又不見得能賣好價錢，為何還要堅持造字，何苦來哉？但精采風景常在路途中的每次轉彎處，愈是少人走的路，或許風景愈殊勝，我如果不去走，永遠到達不到轉彎處，更感受不到風景是如何，而當別人看到的字只是黑白無奇的字，但我卻在文字的旅途裡欣賞美妙的風景。

我有幸能在設計路上看風景，若有固執與任性，是被寵出來的，就是許許多多的親朋好友、客戶、學生們的信任，一切只有感恩。希望透過這本書也分享我看到的美景，更願未來有更多同好投入設計，打造中文字體設計百花齊放的環境。

蔡啟清　大同大學工業設計系 兼任副教授　清字田 字耕農

目 錄

Contents

文字設計路上開始起步慢走，還得暖身、暖腦。

首先，我舉 2015 年德國默克 Merck 所做的識別更新做為開端，舊標誌是 Landor Associates 設計的，清楚而明白展現科技感、強調醫療數位化時代來臨，視覺傳達的很精準，而新標誌是 Future Brand 設計的，儘管理念超強，表達出顯微鏡下的宇宙觀，但異形的文字真是傷眼睛的視覺，年輕就非得搞怪？做為一個文字標誌或許還勉強，但做成整套字體加上群字呈現，只能說是災難，不是所有著名大公司的設計都不容質疑。

再來是愛奇藝 ANaK MalaYSia（馬來西亞孩子）的文字標誌，設計師將「ANaK」中的「K」字拆開，右側與新月及十四芒星圖案，上方加上圓點組合成一個抽象的人形造型。看似很創新，但是圖形被強化後，K 只留下孤獨直線，反而被看成「ANaI」，不知者無罪，但知者卻大尷尬了，馬來西亞孩子變成馬來西亞 XX。

左方是 Merck 舊標誌、右方是新標誌，表達出顯微鏡下的宇宙觀。來源：www.underconsideration.com/brandnew/

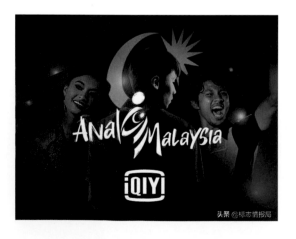

愛奇藝 ANaK MalaYSia（馬來西亞孩子）的文字標誌易被看成「ANaI」。

What's wrong?

當設計師表現過度（overdo）時，有必要回到文字設計的本質上再思考。

以往文字造型因包含字體設計的探討，本質容易混淆，如果是將文字設計區分文字造型與字體設計兩部分，就更能清楚把兩者間的相似交集與差異區隔（如圖）。文字造型 Lettering 是刻字或寫字的藝術行為，衍生為運用視覺形式的法則、有目的探討文字的形態表現，字群有時要統一性，但有時運用對比。過去稱為美術字，比較偏向於誇張的裝飾 Decoration 或展示 Display。而 Type 是印刷文字、字體，字體設計 Type Design 是對一套印刷字體進行有目的的創作行為，既是一套字體、所以同是一個家族的 DNA 相對很重要（統一性），會比較偏向於閱讀的內文 Text，當然也有部分的展示 Display 功能。Typography 常被譯為字型學，甚至稱字體設計，但譯為字體排印學比較符合原意，字體排印學或許要談及字體設計，字體設計也會提及字體排印學，因為好的字體排印仰賴字體設計，有基礎的字體排印學觀念才能做好文字設計。但光是文字設計部分，目前的教學已非常混雜，仍須單獨來探討。

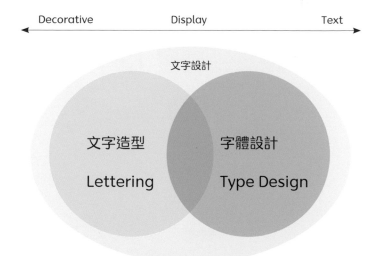

Decorative　　　　Display　　　　Text

文字設計

文字造型　　　　　字體設計

Lettering　　　　　Type Design

Lettering 是刻字或寫字的藝術行為，過去稱為美術字，比較偏向於誇張的裝飾或展示。

Type 是印刷文字，Type Design 是對一套印刷字體進行有目的的創作行為，會比較偏向於閱讀的內文。

1

掌握好
字型大原則

字符 glyph 或字形 letterform，
也就是字的視覺表現樣式，
在文字設計中即是字的圖象形態，
容易與「字型」混淆。

① 雖是同一文字 character，卻有不同的書寫方式形態，然而不影響其表達的意思：

例如：拉丁字母第一個小寫字母可以寫作 a 或 a，g 或雙層 g，漢字中的「強／强」、「戶／户／戸」、「黃／黄」。

② 同一文字雖書寫方式相同，但因不同筆跡或字體而表現不同的形態（樣式）：

古騰堡 Gutenberg 活字印刷術奠定了字體的基礎、到照相植字、直到了今日數位時代，表現的工具雖不同，但印刷字塊與排列的觀念仍持續維持，每一個字符均各有其重要地位。
commons.wikimedia.org/w/index.php?curid=4141776

▍先搞清楚字型與字體

字型
Font

在鉛字排印時代，一個字型就是一個特定大小、字重、造型的鉛字，簡單地說鉛字就是字型，而上面有字符，所以字符的表現工具是字型。而數位時代的表現工具則是程式碼 programming code，程式碼是字型，而表現出的視覺是字符。

字體
Typeface

字體是 Typeface 或是 type，都沒有問題，Typeface 只是特意強調字形的樣式而已，字體包含同一樣式中不同大小的字型，當說字體涵蓋不同大小、字重、幅寬度或斜度 slope 的字型，有點太過於含糊。

但是字體和字型對大部分人甚至設計師而言是同義的，區別只是為了敘述的一致性。

「等寬字體」是每個字母的字符寬度都一樣，事實並非如此，如果使用傳統打字機，是每個鉛字的寬度都相同，字符寬度（字幅）盡量近似於鉛字寬度（其實不完全相同），容易造成字元間距和辨識的問題，如：i 和 j 中間會有大洞（餘白），W 和 M 過度壓縮，骨架空間顯得太擠。但是程式的編輯則會使用等寬字體，而如車牌，因考慮製作方便，也使用等寬字體，使得 AMW 被徹底壓縮字幅，但這狀況能否可以改變呢？

而「比例字體」則是每個鉛字的寬度會依據字符寬度的比例調整，鉛字的寬度也就不盡相同，所以字元間距會適當，閱讀效果好，今日視覺設計大多數已是比例字體。

Monospaced
Proportional

等寬字體與比例字體與比較。

i j WM

i 和 j 中間會有大餘白，W 和 M 過度壓縮。

車牌的等寬字體，有人說已經不是等寬字體，但根本還是很糟的等寬字體。

文字造型與字體設計的 4 大原則

掌握文字的形態

瞭解文字的外觀形體，如同畫肖像時抓住重點特徵，便能辨識出被畫的人是誰，圓臉的不能做方臉，文字各有其形態，設計求變化時也當注意，三角形的字不要過度圓形；三角形可以取代 A 字，圓形就不可以，圓形可以取代 O 字，但方形就不適合，很容易理解。

字體特質

有句話說：字如其人，就是每個人寫字時會表現該人的特質。字體在設計之初就把特質列入考量，呼應將來可能應用的情境說好故事例如：Baskerville 優雅古典、Arial 簡明扼要、Rockwell 復古工業風、Curlz MT 戲謔怪誕。但表現可愛也有多樣性，不是都用少女體。

Baskerville　Arial
Rockwell　Curlz MT

辨識度

文字的辨識度是指識字的人，讀不出此字，誤認或看不出來都是缺乏辨識度。因此，設計一套 DNA 相同的字體，就造型原則來論，是把每個字寫得近似，其實不然，需用差異性來增加辨識度需用。用 TATUNG 為例子，a 近似 G、U 近似 n，好像巧思，卻傷了辨識度。

TATUNG vs. TATUNG

閱讀性

多數人把文章寫作與字體的閱讀性攪混了，對文章寫作閱讀而言要可讀，文字盡量口語化、有內容，但是文章的內文使用不同的字體就會有不同的閱讀性，不需解釋為可讀，閱讀性高的字體比較容易閱讀，可稱為「舒讀」，但很繞口。本書內文使用文鼎 DC 清圓體，不僅好辨識，而文章可讀也容易閱讀，不是「老王賣瓜」，原因將一一分析。

掌握
文字的形態

認識字符的本質，就有助於設計辨識與閱讀的字體。

如 V 字的基本骨架是開口朝上尖端朝下，而 A 字就是一個開口朝下尖端朝上的三角形，即使拿掉中間橫筆，不會被誤判，但著名兒童椅品牌 nuna 的字體標誌，把原本的 n 和 A、u 和 v 的造型差異變小，容易被誤判為 AVAa，即使有小寫 a 暗示，還是會看成 nvna。而當使用單一字型來設計標誌，求新求變更是重要，但仍需倚賴字符的骨架做紮實的基礎。

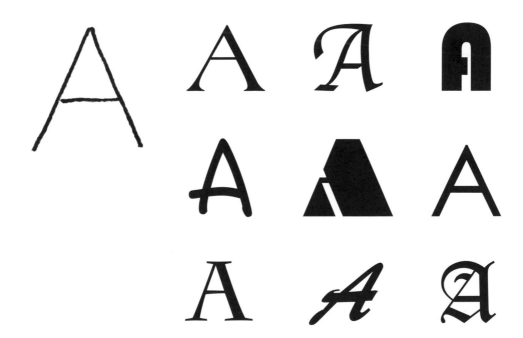

A 字就是一個開口朝下尖端朝上的三角形骨架。過度圓形變成字肩 shoulder，容易辨識錯誤。

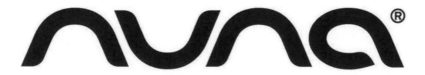

著名兒童椅品牌 nuna 的字體標誌，但不易辨識。

掌握
文字的形態

這裏大概談一下漢字的減筆畫或簡體字的差異,因為漢字很複雜,使得書寫者想要簡單化,因此,我們常用簡體字,例如用「台灣」而不用「臺灣」,用「机」來代替「機」。再如圖中明體字的藍,是最常見的文字造型,細橫筆被去除,而保留三角垛,尚可辨識,而黑體字也去掉橫筆,如日本漢字燒尚可認出是燒,其實影響不大。再看黑體的藍字設計,不是簡體字,而是被減少了許多筆畫,經過特殊造型,卻沒有失掉藍字的辨識,如果再多減一些筆畫會如何?

有許多專家說漢字只要看外形就能辨識,其實有困難,不然近視或老花者就不需矯正視力,如果想靠減少筆畫來做好文字造型,還需要好好掌握住文字的基本形態,譬如把「見」字的「目」中間兩筆減掉,就容易與「兄」字混淆了,但如果是「看不見」三個字就還好,因為讀者會依習慣來辨識。如果「目」的負空間都填黑呢?

明體字的藍,是最常見的
文字造型,細橫筆被去除,
而保留三角垛,尚可辨識。

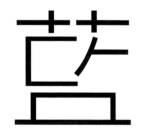

黑體的的藍字設計,不是簡體字,而是被減少了許多筆畫,經過特殊
造型,卻沒有失掉藍字的辨識,如果再多減一些筆畫會如何?

燒 燒

日本漢字燒去掉部分橫筆,尚可認出是燒。

看不兄
看不見

「看不見」三個字把「見」字的「目」
中間兩筆減掉,就容易與「兄」字混淆
了,如果「目」的負空間都填黑呢?

字體特質
Personality

字體如人般各有名字，亦如人般有其個性特質，因其個性特質，再運用於適當的場合，沒有好或壞。而文字設計以創造特質的難度最高，特質不只是高矮胖瘦，還有給人的特色與氣質。

教學中我問學生：「圖中三位美女各有不同的特質，如果要為每一位選擇搭配的字體，看看哪位是明體的感覺？哪位是黑體 ？圓體又是哪位？」當我們要呈現一個科技、現代感的氛圍，通常會選擇使用黑體；而明體典雅、有氣質，圓體柔和、可親近。不過這都只是感覺，也會因人而異，視覺觀感只是粗略的原則，不必成為刻板印象。假設數學通常會給人比較冷硬感，即使是用黑體來詮釋，但也可以透過設計，表現多一點趣味，如只用裝飾字來呈現有趣，便會限制想像力。

三位美女各有不同的特質，如果要搭配字體，哪位是明體？黑體 ？圓體又是哪位？圖片來源：pixabay.com

數學 好好玩

即使數學給人比較冷硬感，用黑體也可以透過設計，表現多一點趣味。

字體特質
Personality

當為特殊傳達目的所做的文字設計，更需強化特質。下圖是德恩資訊設計 AFS2000 的軟體產品的文字標誌，該軟體是斷電備援用，能回復電腦資料到斷電前的狀態，不致於斷電時喪失資料導致復電後仍無法運作。要讓 AFS2000 字群傳達備份感，透過 S 與 2 的造型一致，產生鏡射，達到 in 與 out 的效果，用穿透線呈現工業風、科技與速度，形成可信賴的連結，科技的剛硬與人性的圓柔並濟，軟體使用手冊封面也基於相同的設計理念，加乘品牌識別特質。

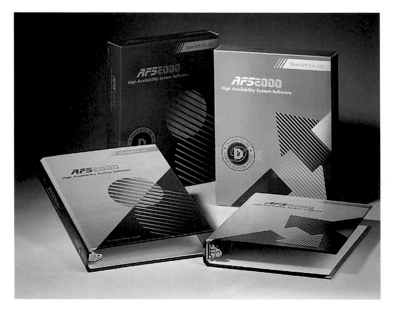

AFS2000 軟體使用手冊封面，加乘品牌識別特質。

辨識度
Legibility

以往辨識度被譯成易讀性，容易與 Readability 混淆，並不接近辨識、判別的英文原意，因此，得讓 Legibility 回歸到只專注在文字的辨識上，有時文字的形態雖好，但字符容易產生視覺混淆的細節需再調整。

影響辨識度的因素：

① 字級大小

不同字級大小會影響辨識度，有人說字級愈大愈好，但是不一定，因為還會與距離有關係。

② 字體的不同

字級大小相同但不同的字體也會影響辨識度，字符須控制適當的筆畫線條、結構、裝飾與造型等。

掌握文字形態在之前已提過，類似的字符需增加差異度，市與市幾乎看不出其中不同，是因為字符太過於相近，「市」是「韍」的古字，圍於衣服前面的大巾，用以蔽護膝蓋，當中直筆上下貫通。而「市」字上從「亠」，部分字體將市上的起筆小點做成直筆，容易產生混淆，而「巾」直筆也不要與「亠」的橫筆連接。沛字右方從「市」而柿字右方從「市」。漢字字數龐大，造成非常近似的字還有己、已、巳，未、末，戊、戌、戎等等，設計時要加大差異度，而不是導致更相似。

但另一情況是過去老師告訴我們牛口為「告」，現在台灣書寫標準上半部牛改為不往下突出，其實不影響辨識與傳達的意義，字符中提到同一字有不同寫法，有時是異體字，當不會誤解時，不需為了突不突出、點與直橫筆相接或不接等問題過於吹毛求疵，中文字符依時代演進，除了標準更需有彈性。

好　　好　　好

不同字級大小會影響辨識度。

好　好　好

字級大小相同但不同的字體會影響辨識度。

市 市
市 市

左是儷宋 pro 的「市」與「市」，有辨識度，右是 Adobe 繁黑體 Std 的「市」與「市」，完全混在一起沒有辨識度。

告 告
告 告

「牛」的直筆有沒有往下突出，其實不影響辨識與傳達的意義。

辨識度
Legibility

我們被教育小寫英文字的上半部比下半部識別度高，因下半部大多是直線、腳，但是實際如分別遮去 this is an apple 的下半部與上半部來比較，似乎也不盡然，當上半部多是肩的呈現，反而不容易識別，還有 x 的高度也有影響。

再遮去 A 字的任一角落來看看辨識度，這是造型的感覺訓練。也會在文字造型時做為一課題，談認識字符的本質與純粹的設計。

this is an apple

this is an apple

this is an apple

或許小寫英文字的上半部比下半部識別度高，但還是可以討論。

遮去 A 字的任一角落來看看辨識度。

◯ 辨識度比較

再用和 Frutiger 常用的字體來比較辨識度,過往我們很容易誤以為 Helvetica 的辨識度高,其實 Helvetica 的 e 字尾端造成 aperture 較為封閉,遠看模糊時可能誤判為 θ,c 與 o 不易分別,而 Illu 因為大寫 I 與小寫 l 等高,易誤判為 lllu,所以 Frutiger 的 e 字尾端讓 aperture 較為開放,co 易分別,大寫 I 高度略低於小寫 l,Eurostile 辨識度就更低。至於字體與背景的對比度會影響辨識度可另討論。

ee	ee	ee
Illu	Illu	Illu
co	co	co
Helvetica Regular	Frutiger 55 Roman	Eurostile Regular

◯ 草書的辨識度問題

推廣浙江旅遊的旅遊品牌,原本的標誌四個字採用很好的草書,浙江是可以辨識,但前面兩字是侍魚?詩魚?當然不是魚,因圖形中沒有魚,看英文 picturesque 就會理解,因此,新標誌只好把四個字都改為楷書,終於搞清楚原來是「詩畫浙江」,草書與整體標誌配合的視覺效果比較好,但辨識度低,地方文創品牌常用書法字,其字符也須考慮一般閱讀者沒那麼高書法的素養,要有特質能與標誌搭配良好又不過度藝術化。

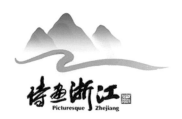

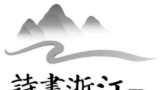

浙江旅遊品牌標誌四個字用草書非常難辨識,改為楷書但視覺效果卻不理想。

閱讀性
Readability

以往 Readability 被譯成可讀性,但 Readability 指閱讀全文的容易程度,直接譯為閱讀性即可,好的文字設計可提升閱讀性,並不特別去強調理解程度,理解程度還關乎教育程度。如圖比較 Arial Regular 的辨識度和閱讀性都可,而 Times New Roman Regular 的辨識度可,但閱讀性佳。

中文字體標楷體的辨識度佳,但閱讀性卻不佳。尤其字體設計如空氣與水,設計時需多考慮中性與簡潔,但提高閱讀性不是要字體的字符造型盡量相似,字面大小完全不變化,如此反而會因平淡而無法再堅持閱讀下去,如下的圖蘭亭黑中會造成閱讀單調。字符雖有相異但整體的和諧與對比的適當調配才是好的中性,但影響閱讀性的因素也有很多,包括字元間距、行距、行寬、灰度等等。

陸續再談如何提高閱讀性,建立規則是讓初學者理解與入門,不是限制與墨守成規,而是希望能互相運用與打破規則。

Readability refers to how easy it is to read the text as a whole, as opposed to the individual character recognition described by legibility.

Aial Regular 的辨識度和閱讀性都可。

Readability refers to how easy it is to read the text as a whole, as opposed to the individual character recognition described by legibility.

Times New Roman Regular 的辨識度可和但閱讀性佳。

Readability 指閱讀全文的容易程度,直接譯為閱讀性即可,好的文字設計可提升閱讀性,加快閱讀與堅持閱讀,並不特別去強調理解程度,理解程度還關乎教育程度。

蘭亭黑全數大字面、大中宮,反而降低辨識、容易會造成閱讀單調。

○ 英文字的剖析

文字設計前要對英文字書寫結構做詳盡分析與規劃，英文字有重要的導線 guideline 來依循，首先是基線 Base line—所有字元立足而向上或向下的基準線，如房子的地面基礎，向上的線是主線 Mean line，主線到基準線的距離是 x 高度，因此，直接用 x 高度線 x-height line，而不用主線。同樣字級大小的字體，其 x 高度不一定相同，而不同的 x 高度產生不同的特質，正常的字體規則是「當一套字的 x-height 相對愈高，在同樣的文字大小下會顯得看起來較大」，但並不一定是如此，某些字體設計原本就是字幅寬，x-height 雖然低些，但文字大小不會看起來比較小。大寫線 Captial line（簡稱 Capline），也就大寫字筆畫的上限，基線到 大寫線之間的高度稱為大寫高度 Cap height，而 b、h 從 x 高度線上端突出部分，稱為上升部 acender，筆畫的最上限是上升線 Acender line，p、y 從基線往下突出部分，稱為下降部 decender，筆畫的最底限是下降線 Decender line。設計師依字體特質去決定這五條導線的相對位置，也有字體把大寫線和上升線合併在一起，不區分大寫 I、小寫 l 的高度，但仍要考慮辨識度。

但如注意看 A 或 O 的頂端會稍微超過大寫線，O 的底端超過基線，專業術語是 overshoot，譯為過衝，就是譯成「超出」即可，這是視覺修正，讓大寫字的最上調整到視覺平齊，另外再詳述，而小寫字也需注意一下做視覺修正。

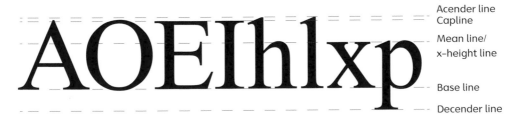

Times New Roman Regular 的 Acender line 高於 Capline。

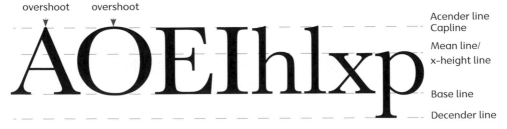

Baskerville Regular 的 Acender line 和 Capline 合一。

○ 英文字符的各部位

英文字符的各部位因其特性與造型，各有不同名稱，部分名稱也有不同稱呼，大致如圖，設計時可供參考。

dh
ascender

py
decender

dT
serif

ap
bowl

pC
counter

KV
vortex

A
apex

M
vertex

FY
arm

S
spine

gr
ear

af
terminal / finial

TV
stem

g
link

g
loop

TF
berb

bG
spur

QR
tail

kR
leg

At
crossbar

O
stress

AK
hairline

ah
shoulder

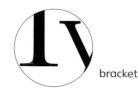
bracket

○ 說明有爭議的 counter

英文字符的部位中有一個名為 counter，如圖 p 和 C 標示處，翻譯為實心包圍區是一部分正確而已。回到 merriam-webster 定義 counter: an area within the face of a letter wholly or partly enclosed by strokes（在字母中被筆劃全封閉或半封閉的區域），因此圖示如：雙層 a,p,c 的全封閉或半封閉的區域都是 counter，只是為了區別，便把半封閉的區域取名 open-counter，其實也可不需要，直接稱 counter 亦可；另一名稱開口 aperture 指的只是 c、e 字的 open-counter 的開口處。

明顯只看到圓弧的白區域而已，應該也只對一半，看圖示 A 與雙層 g，A 的封閉區不是圓弧，以往我們都會困惑，這三角形區域有新名稱嗎？看 merriam-webster 的定義，這非圓弧的三角區域也是 counter，再者因不同的字體而有全封閉或半封閉的 counter，sans-serif 的 A 下方不是 counter，但 serif 的 A 下方就變成是 counter，雙層 g 的下層可封閉也可開口。

為何要談 counter？主要是英文字在小字顯示時加大 counter，會有助於辨識文字，至於中文漢字也硬要套用 counter 來說明字體時會有問題，有許多字有好幾個 counter 且在不同角落，或有些字沒有 counter。再看圖示：「林」字，假想框中的 negative space 都不是 counter，方正字庫稱這些為字白，counter 並不類似中宮，中宮這名稱會再解釋。

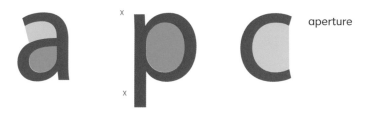

雙層 a,p,c 的全封閉或半封閉的區域都是 counter，negative space 不全是 counter。

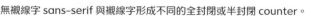

無襯線字 sans-serif 與襯線字形成不同的全封閉或半封閉 counter。

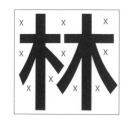

negative space 不是 counter。

英文字體依樣式分類

有襯線 Serif

有襯線字源自出現在古羅馬的石刻拉丁字母，又常被稱為羅馬體。除了石刻，隨著筆具紙張發達，書寫時也在筆畫兩端利用壓筆移動自然產生楔形裝飾細節。

古羅馬的石刻拉丁字母，

圖片來源 https://coriniummuseum.org

無襯線 Sans Serif

無襯線字顧名思義就是沒有裝飾細節，直到 19 世紀才出現的近代字體，造型簡潔、降低橫直筆粗細對比，雖把 Rockwell 字體去掉粗襯線看起來就類似 Univers，其實還是不同。

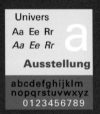

圖片來源 https://commons.wikimedia.org

手寫體 Script

將手寫的字體與有襯線字分離，主要是造型上差異，除了部分 Gothic Script 的尖硬，多了柔和感少了雕刻風格，而多數手寫體不具有襯線。

卡洛林小草書體，

圖片來源 https://how-ocr-works.com

裝飾字 Decorative

隨著造字軟體的發達，更多裝飾字被開發，甚至把圖案融入字中，做大標題使用。而 Decorative 不再是襯線字，華康櫻花體不再是無襯線字，都是裝飾字。

Decorative 字體，

圖片來源 https://www.ffonts.net

有襯線
Serif

襯線以往被稱為裝飾線,是字符的直筆或橫筆尾端連接的裝飾細節,支架 bracket 是連接處的弧線造型,見英文字符的各部位名稱。襯線字體最初以手寫文字為基礎,給人細膩的典雅感,通常橫筆與直筆會有對比 contrast,橫筆細一些,從最早的威尼斯系字體 Centaur,應力線 Stress 傾斜度大,對比小;老式字體如 Bembo 的 e 字開始水平;直到 19 世紀初期現代的 Bodoni、Didot,應力線 Stress 垂直、橫筆超細與直筆對比極大, 有髮絲襯線 hairline serif。因應廣告需求催生加強弧形支架厚板襯線 bracketed slab serif,如 Century Schoolbook,接著另一個趨勢則是幾何化,對比也小的無弧形支架厚板襯線 unbracketed slab serif,如 Rockwell。再仔細比較「O」字應力線之傾斜度 stress 各不同,此即文字的造型需各自的特色。

Venetian

TSOehaag Centaur

Old Style

TSOehaag Bembo

Transitional

TSOehaag Baskerville

Modern

TSOehaag Didot

Egyptian — Bracketed Slab Serif

TSOehaag Century Schoolbook

Unbracketed Slab Serif

TSOehaag Rockwell

無襯線
Sans Serif

都稱為無襯線 Sans Serif ，但無襯線的橫筆與直筆粗細對比大一些，是從 Serif 演變而來，而粗黑體 Grotesque 的粗細對比小些，從 19 世紀末、20 世紀初才開端，給人工業化的現代感，Johnston、Gill Sans 是古典的人文無襯線字體，裝飾感強烈的幾何無襯線字體 Futura ，老式無襯線字體 Franklin Gothic，帶來全新感覺的粗黑體 Helvetica，橫筆與直筆有對比人文粗黑體的 Frutiger；而 Optima 更加大對比，優雅而洗鍊，則是人文無襯線字體的雕刻體。

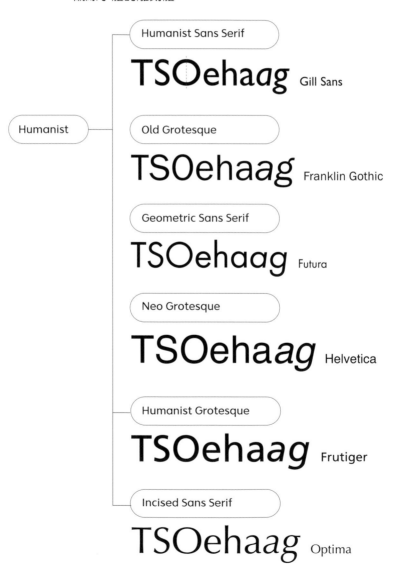

Humanist

Humanist Sans Serif

TSOeha*ag* Gill Sans

Old Grotesque

TSOehaag Franklin Gothic

Geometric Sans Serif

TSOehaag Futura

Neo Grotesque

TSOeha*ag* Helvetica

Humanist Grotesque

TSOeha*ag* Frutiger

Incised Sans Serif

TSOehaag Optima

手寫體 Script

歌德手寫體 Gothic Script 多被俗稱為黑體字 Blackletter，誇張而華麗。進入網路時代，圖片影音成為主流，辨識與閱讀反而不受重視，部分手寫體的溫度感大受歡迎。能親眼看見 Herman Zapf 執筆手寫，果真奇妙，20 世紀末手寫字數位化為 Zapfino 字體。

· Script

Catfish Script *Zapfino*

· Gothic Script (Blackletter)

Fraktur **Lucida Blackletter**

裝飾字 Decorative

立體效果、電子時鐘字、圖案字 dinbats…，以某種主題內容風格所設計的裝飾字體，文字純粹重視覺效果。

ROREWOOD STD

Jokerman

英文字體家族

○ 英文字體以字母豎筆畫粗細（字重）名稱分為：

① 極細 Thin　② 超細、纖細 Extra Light　③ 細 Light

④ 中 Regular(Roman, Medium,Book)　⑤ 中粗 Semibold

⑥ 粗 Bold　·超粗 ExtraBold　⑦ 特粗 Black(Heavy)

⑧ 超特粗 Extra Black

家族字體字名稱只是參考，可以再比較一下 Avenir、Frutiger 和思源宋 Noto Serif CJK SC 的英文字在字重上的設計差異，加粗不是機械性地從中間往外加粗擴大而已，Avenir 字幅只略增加、高度不變，Frutiger 從 Light 到 Ultra Black 字幅持續變寬、高度不變，思源宋的字幅與高度都只略增加，各有設計考量。

SSSSSS

Avenir 從 Light 到 Black 字幅只略增加、高度不變。

SSSSSS

Frutiger 從 Light 到 Ultra Black 字幅持續變寬、高度不變。

SSSSSSS

思源宋從 Ultra Light 到 Black 字幅與高度都只略增加。

○ 以字幅寬度細分為

① 窄體 Condensed　　字幅寬度較窄，稱為窄體，長體不適用了。

② 正體 Roman/Regular

③ 寬體 Extended　　字幅寬度較寬，稱為寬體，平體不適用了。

Univers 57 Condensed

Univers 55 Roman

Univers 53 Extended

○ 斜體 Italic（Oblique）

斜體字也稱義大利體，起源於手寫體，不是只有襯線體才需特殊設計過，部分襯線體
或無襯線體的斜體字 oblique 感覺好像只是直接用電腦傾斜 Skewed 的偽斜體，但是
看 Futura Book，紅色、紅線的 Futura Book 是直接用電腦傾斜，再與 Futura Book
oblique 的 Futura Book 比較，經重疊後就更能看出差異，直接用電腦傾斜 Skewed
時，會有傾倒感、線條粗細也不順、變差了。千萬不要誤以為 Oblique 只是電腦傾斜
Skewed 這麼簡單。

Times Regular　*Times Italic*

Myriad Roman　*Myriad Italic*

Futura Book　*Futura Book Oblique*

Futura Book *Futura Book*

紅色是偽斜體 Futura Book 與 Futura Book Oblique 的灰色 Futura Book 重疊做比較，可看出其差異。

Frutiger 字號來區分字體家族中的各字體，用一張 Frutiger 字體家族圖來說明，Frutiger 字體家族涵蓋所有 Frutiger 不同字重、幅寬度或斜度字體，同一樣式的 Frutiger 56 Italic 就是其中一套字體，包含 10-point 各個字符的字型、12-point 各個字符的字型 ... 等所有不同大小的字型。也可理解 Font 與 Typeface 的不同。

數位時代可以藉助軟體的功能改變字重、字幅寬度或斜度，不過這種數位調整方式只能稱為「類」字體，只是透過數位模擬的視覺效果，還是不理想，希望設計師們能理解。

Typeface

Frutiger 45 Light

Frutiger 46 Light Italic

Frutiger 55 Roman

Frutiger 56 Italic —— Font Family

Font

⋮

10-point Frutiger 56 Italic
12-point Frutiger 56 Italic

⋮

Type Family

Frutiger

Frutiger 65 Bold

Frutiger 66 Bold Italic

Frutiger 75 Black

Frutiger 76 Black Italic

Frutiger 95 Ultra Black

⋮

○ 加粗外框 Bordered V.S. 粗體字 Bold

Arial　Arial

左方是 Arial Regular 用軟體直接加粗想達到類粗體的效果和右方的 Arial Bold 做比較,失去許多細節,空間感也完全不理想。

○ 縮放 Scaled V.S. 扁體 Condensed

LOCKERS　LOCKERS

左方是 Myriad Pro Bold 用軟體直接壓縮的效果和右方的 Myriad Pro Bold Condensed 做比較。

寬度很夠的標示牌上,然隨意用電腦壓縮 Scaled 字體,會造成筆畫詭異、視覺不適感。如果有必要,需使用 Condensed 字體。

○ 傾斜 Skewed V.S. 斜體字 Italic/Oblique

Baskerville　　*Baskerville*

襯線體 Baskerville 用軟體直接傾斜和右方斜體字差異很大。

GillSans Bold Scaled　　　**GillSans Bold Condensed**

GillSans Bold Skewed　　　***GillSans Bold Italic***

ITC Century Book Scaled　　　ITC Century Book Condensed

ITC Century Book Skewed　　*ITC Century Book Italic*

再用無襯線字體與襯線字體來說明 Scaledc VS Condensed 和 Skewed VS Italic 差異。

○ 字級大小 Point Size

單位換算

1 inch=2.54 cm=6 pica=72 point

1 pica=12 point =0.423cm

相對度量是不論大小改
變，字級都是 1em

雖然 em 和大寫字母 M
有關。但每種字體的 M
字寬多不到 1 em。

絕對度量是定值的測量方法，一個字型的字級大小值用 point 表示，但只是字塊的高度 point size，並不是文字字符本身，從上升線到下降線的總高是 body size，會略小於 point size。所以基本上每個 12 pt 字塊的 body size 都小於 12 pt，但數位化設計後仍有少數例外的。在 PostScript 發明後，則可以使用任意非整數的尺寸，如 32.5pt。

相對度量一般用全方 em 來表示，最初指的是 M 字的寬度，不過 M 字通常沒那麼寬。在數位字體中一個 em 即代表字的大小，在一個 12pt 的字體上一個 em 就是 12pt，而在一個 16pt 的字上一個 em 就是 16pt，隨字型尺寸變動、沒有固定。

即使不同字體的 point size 相同，但 body size 也不盡相同。

不同字體的 point size 雖相同都是 72pt，但 body size 不相同。

◯ 字元間距 character spacing (tracking)

字元間距是傳統上英文兩字元間的距離，一般也用 em 來表示，正常的預設值 0，那字元為何沒有相互黏住呢？ Why？

因為字體設計時字符的圍框 bounding box 左右兩側都會預留有側距 sidebearing，能使字群保持適當的字元間距，到字體設計章節時會再詳細解說。而字群的字元間距加大縮小是全體的調整。

character spacing

字元間距正常的預設值 0。

character spacing

字元間距值 100。

character spacing

字元間距值 –75。

◯ 微調個別字元間距 Kerning

TEIRIA 發生甚麼問題？個別字元間距不佳，需要調整。

Kerning 只對兩字元間的間距做微調，加大或縮小白空間以達到更好的視覺效果，如果 Kerning 譯為緊排，會誤以為只能減量、不增量，而增減量是 1/1000 em 的倍數，如果數值是 –5 則表示減少 5/1000 em。看 Typography 等字，如果 pog、ap 字元間距為 0，那 Ty 要減少許多，而 yp、gr 微調 +10/1000 em。再用框線來說明 Ty 的字元間距就更清楚。

因此，字元間的距離不是機械式的等距，需要視覺等距。

Typography

個別字元間距機械式等距，需要調整。

Typography

個別字元間距調整後視覺等距。

○ 文字距 word spacing

文字距不是字元間距、也不稱詞距。英文的字通常含較多字元，而中文漢字的字本身就是字元，詞反而包含多個字。這已討論到一些 Typography 了。

It's as easy as 1,2,3.

It's as easy as 1,2,3.

上方的文字距太緊，讓閱讀困難，下方的字距比較適當。

大同 Tatung 大學 University

大同 Tatung 大學 University

中英混排時英文和中文的文字距則是可以多比較與討論的，而本書使用繁體中文預設值。

○ 行距 leading

鑄字排版印刷時在兩行活字塊中夾鉛條來保持間距，但鉛條高度不是行距，行距 leading 是某行文字 baseline 到下一行文字 baseline 間的距離，非兩行字中間的距離。

Adobe AI 預設的行距選項會將行距值設定為字級大小的 120%，例如 10 pt 的文字就會使用 12 pt 的行距，而中文字因沒有上升部與下降部，需稍加大行距使得閱讀比較理想。本書內文字使用文鼎 DC 清圓體 medium 8.8 pt，行距 12.2 pt。

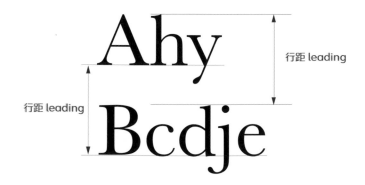

行距 leading

行距 leading

中文漢字剖析

為了統一中文漢字的特色 DNA，要先確定其視覺的要素：基本筆畫，大致分為 12 種，點（側）、橫（勒）、撇（啄）、提（策）、彎（掠）、豎勾（趯）、橫折勾、橫折、豎彎勾、斜勾、捺（磔）、豎（努），而常聽到的永字八法是說明一個永字包含漢字的八種筆畫運筆方法將於字體設計篇再詳述。

○ 字身與字面

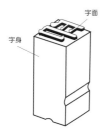

字面
字身

先看一個活字塊的圖，一活字塊的外圍目前稱為字身，而活字雕刻上的文字表面目前稱為字面，但英文的 body 指的是中文字面，卻不是字身，但字身框其實不是也不是 body 的外框，很容易混亂。字身框就是全方 em square 假想框，在中文造字上目前就是正方形，1000x1000 upm (unit per em)，而字面框是字符圍框 bounding box，目前圍框與全方假想框比率稱為字面率。雖是字級大小相同，原則上字面率較大的字體整體的感覺較大、字元間距緊，而字面率較小的字體整體的感覺變小、字元間距鬆。但是相同字面率大小的靠字重、襯線與中宮不同，感覺也會不同。數位時代中文漢字卻被當成方塊字在方框中設計，求方便但缺失太大，字符書法固有的形態與大小不一的特色被忽視、字元間距易錯亂，更導致字幅寬的字體字元間距太緊，而字幅窄的字體的字元間距過大。

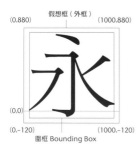

(0.880) 假想框（外框）(1000.880)

(0.0)

(0,-120) (1000,-120)
圍框 Bounding Box

雖是字級大小相同，原則上字面率較大的字體整體的感覺較大、字元間距緊。

雖是字級大小相同，原則上字面率較小的字體整體的感覺變小、字元間距鬆。

上方與下方的字級大小相同，但呈現出不同的視覺效果。

○ 中文字體類型

中文漢字不以襯線做分類，最為常見分類是楷體、明體、黑體、仿宋、圓體、手寫字跡體、展示字體。有人說因為明體、仿宋因有橫直畫對比、三角垛和收筆的形式，可視為襯線體，黑體筆畫等寬粗細一致、沒有襯線，可視為無襯線體，不然，黑體也可以有橫直畫對比、可設計如明體的起筆、轉折的襯線筆畫。黑體在日本稱為角 Gothic，稱呼黑體是超詭異的，根本和 Blackletter 混淆，只是被用久了，就隨俗吧，但改稱「方體」也不夠理想，會誤解為中文漢字都是方塊字。

楷體

標楷體　　楷體繁

明體

華康明體　　新細明體

黑體

華康黑體　儷黑 Pro

仿宋體

華康仿宋　華文仿宋

圓體

華康圓體　文鼎圓體

手寫字跡體

行楷繁　凌慧體繁

展示字體

雅痞繁　娃娃體繁

2

設定好字型
營造好視覺

▎粗細的比較

數值上一樣粗的三條線，視覺上看起來哪一條線比較粗？一般而言是橫線稍粗了，當想要視覺上直筆和橫筆等粗時，需把直筆稍加粗一點。

左方是等粗的 E 與右方 Arial 的 E 做比較。

▎筆畫粗細均衡

O字造型是用兩個圓形組成，但也不能只是畫兩個正圓就好，需讓上下與左右的粗細均衡，中間以下也可以略往外擴，X 也不是兩條斜線鏡射，筆畫交叉處線條漸向中心縮，才能減少重量，達成粗細均衡。

O只是畫兩個正圓，X兩條線斜線鏡射。

經過視覺修正。

視覺修正的細微處比較，紅線是已做視覺修正。

▎減少交點筆畫重量

AMN 接近筆畫交接點，線條會減細，甚至做墨井 Ink Trap，如果使用在印刷上，紙張愈容易墨滲的愈需要。

▎哪一個是正方形

數值的正方形看起來偏長方形，如果要接近視覺正方形，縱的 Y 軸需略小於橫的 X 軸，以往都說 X/Y=1.03 接近視覺正方形，但因每個設計師的視覺感都不同，得自行決定。也就是說當希望字看起來比較接近正方，要稍微降一點高度。

▎調整相對大小

侷限於方形外框內造字會造成字符的視覺相對大小差異太大，需因應字符的外廓形態來調整大小。

為將字體中每個字符相對大小做到相似，需要適當的放大或縮小，提升閱讀平衡感。但不是扭曲字符都做到成方塊形的平整，仍要保有固有的自然形。以四樂國中四字用不同字體來做修正說明。

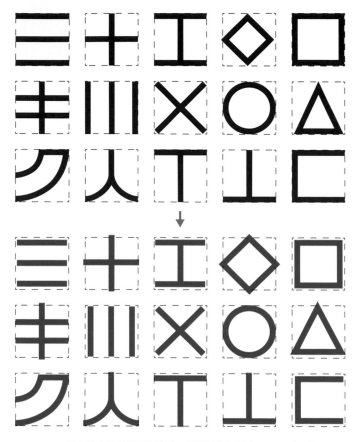

漢字的字符外形更為複雜，需要根據經驗來調整相對大小。

四樂國中

四樂國中　　四樂國中

粗黑體經修正後四個字的均衡。

四樂國中

上下不相等，不等分

E、B、8不適合上下一樣相等，上方小一些，下方大一些，視覺感上比較能支撐平衡。王、日、目橫畫之間的空白距離不等分，愈下愈大，這也是支撐的平衡。理論是如此，還是有少數反骨的設計。

E B 8 王 日 目
↓
E B 8 王 日 目

視覺上支撐平衡的修正。

筆畫粗細與疏密（灰度）

筆畫粗細與疏密形成字符的灰度，而灰度的均勻讓閱讀容易。英文字的筆畫數少且差異不大，灰度自然比較容易控制，但中文漢字從最少的一筆畫到釁字三十筆畫甚至鱺字，需要控制灰度，圖示是橫直筆畫的粗細與疏密控制，可做參考。明體造型橫筆本來就細，不表示灰度就容易控制，三角垛要適當縮放，即使是黑體字，當橫筆畫較多時，如畫字，橫筆減細要更多。但漢字結構複雜，單是機械式的均衡，不僅無法適用全體，而且會流於呆板，因此，灰度控制非常困難。用華康圓體 W7 來說明字的灰度要均勻還蠻難的，同樣是筆畫差不多的兩字，但鼠的部分放在不同地方、反而變胖了。

橫直筆畫的粗細與疏密控制，可做參考來調整灰度。

華康圓體 W7

關於反白字

同一個字體在反白時字會顯得大一些，愈大字愈明顯愈粗。但在印刷時，如字級不大，線條卻會因印刷壓力與紙張墨滲反而會變細，可選字級較大或字重 medium，明體則稍加粗細線。但桃園國際機場的指標牌為何用新細明體而不選用黑體，是因為透過光在反白時，因光擴散而顯粗，與印刷是不同載體，新細明體加粗細線的設計，也符合印刷需求，但是新細明體真的好嗎？

K **K**
↓
K

同一個字體在印刷時反白時字會顯得大一點點，愈大字愈明顯愈粗，如要視覺等粗，則反白的粗度略為減去一些。

桃園機場　桃園機場

桃園機場

印刷時反白時字雖會顯得大一點點，但線條卻因印刷壓力與紙張墨滲反而會變細，選字級較大或字重 medium。

桃園機場　桃園機場

印刷時太小字或太細的反白又是彩色背景，更容易模糊。

負空間
Negative
Space

負形空間會影響造型、辨識、字元間距等，如只注重正形的線條，容易失去負形空間配置的適當與平衡，當粗體字筆畫較多時會難以處理好負空間，而細體字分配更鬆緊失據，就是只思考如何呈現正形的線條。因此，可反思如何透過負形空間形成正形線條。討論反白字也是因為原本適當的正形字體在反白經印刷後，線條粗細改變了，也造成字符空間配置的改變。

Pen
Pen

考慮到負空間，Gill Sans Ultra Bold 不是正形線條單純全部加粗。

因為字體想要設計得方正，部分筆畫就會誇張去填負空間，反而不自然，其實稍微調整一下就兼顧了。

愛永國鬱

Adobe 繁黑 Std B 的愛、國、鬱因筆畫寫法造成部分負空間擁擠，尤其鬱字筆畫不夠細，灰度強，而「缶」太寬大，左下方在字級小時會模糊。永字上方的長點筆畫過長。

愛永國鬱

微軟正黑 Light 的國字下方突出的腳過長，國字中「或」的「戈」佔比太寬，鬱字筆畫需再細些，尤其是「雙木」與「缶」需更細，佔比太多。

▍重心 centroid

中文漢字趨勢為橫排，為提高群字閱讀性，需決定比較穩定的重心軸線，一般來說字體的重心通常是中間偏上一些，閱讀是靠重心這引導線而不是把字寫等高方正，但筆畫複雜、重心本來就難掌握，只能靠敏銳的視覺。說明體有三角垛做引導，好像箭頭往下一字指示連接，可提高閱讀，這也是空談，許多明體字的閱讀性不佳，是重心、灰度都有大問題。英文的襯線字當然不見得都適合做為內文閱讀，也要仔細挑選。中心高低的調整如圖六月自由日，看重心的位置會改變字體的特質，而原本的字體，經調整六、由字重心，稍微上提一點點，重心軸線穩定許多。

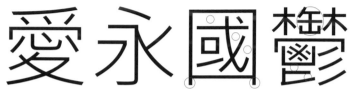

六月自由日 → 六月自由日

原始華康粗明體　　　　　　　　　　六、由字重心，稍微上提調整

六月自由日

高重心設計模擬

六月自由日

低重心設計模擬

近來有人談所謂字體的行氣，其實和書法的行氣完全不同，書法的行氣講究自由、藝術，字體可不是，為了閱讀，每行的字體，儘管可以各盡姿態，但重心始終要落在這一條軸線上，閱讀才能舒暢，不全是藝術。英文字有大小寫與 x-height，x-height 區域可引導視覺外，上下的 ascender 和 descender 區讓版面看起來就會靈活。而中文字體沒有大小寫區分，字體為了識別，字元間距得稍大，字體如過於方正均衡，版面反而容易呆板。

因為英文字有大小寫與 x-height，x-height 區域可引導視覺外，上下的 ascender 和 descender 區域讓版面看起來就會靈活。

而中文字體如過於方正均衡，版面更容易呆板。行距需略加大一些，才不會緊靠。

中文字體沒有大小寫的區分，字體設計如過於方正均衡，版面擠在一起反而容易呆板。字面太大讓字元間距太小，字體為了識別，字元間距得稍大，行距也要增加多些。

漢字超複雜、視為等寬字只是為電腦化與通稱而已。漢字有固有形，型態也各有不同，日、月、目、貝等是長體字，一、二、四、心等是扁形，字間距也會受影響。並以蘋果儷中黑「看日本大問題」等字為例來談字元間距都要微調整。

看日本大問題

蘋果儷中黑看來重視漢字有固有形各有不同，但看字的斜筆出大問題。

看日本大問題

因複雜的負空間，只要字級稍大時字元間距都要微調。

再以「花二十分鐘變身」來探討，比較各種字體排出後的感覺，細明體的「二」太扁，「身」稍瘦，小塚明朝 Pro 的「身」肥胖適當「變」稍大，「花」重心偏高；Adobe 繁黑 Std B 的「變」稍大，「身」稍胖；微軟正黑 R 的「二」太高太大，「分」稍小。二與十的字間鬆，鐘與變的字間緊；兩個黑體的鐘與變灰度太強。微軟正黑的「花」是台標寫法，但匕的橫筆視覺卻向右下斜，可以調整改善。

花二十分鐘變身
細明體

花二十分鐘變身
小塚明朝 Pro R

花二十分鐘變身
微軟正黑 R

花二十分鐘變身
微軟正黑 R

花 花 → 花花
蘋果儷中黑　　　　　微軟正黑 B　　　　　修正調整：左是橫筆上調些，加大開口。右方
的艹佔比略減，而橫筆也可以稍傾斜。

▌中宮（胸線、字懷）

中宮常用東字來做說明，因為東字有四個封閉的字腔 counter，所以中宮容易被混淆為 counter，其實中宮就是字符在九宮格的中央空間。還是先看東字，向下的調整是提高橫線、外擴中央空間的部份，單純放鬆中宮不加大字面，而向右的調整是增大字面，不是放鬆中宮。再看沒有 counter 的交字，還是有明顯的中央空間，但最後比較川字，完全沒有 counter，藉著疏離直筆放鬆中宮。因此，中宮相對大的字並非字面變大，而是感覺比較寬鬆、橫向發展，適合閱讀時橫排的連接感，但如不明就裡，不僅加大中宮還加大字面，過度設計反而會降低辨識度與閱讀性。而中宮相對小的字，比較緊實、直向發展，適合直排的連接感，不需在橫排的世界中為特異而特異。中宮另一個說法是胸線，字的胸部也和中宮位置差不多，加大中宮可以想像是擴胸，說胸線不夠準確。

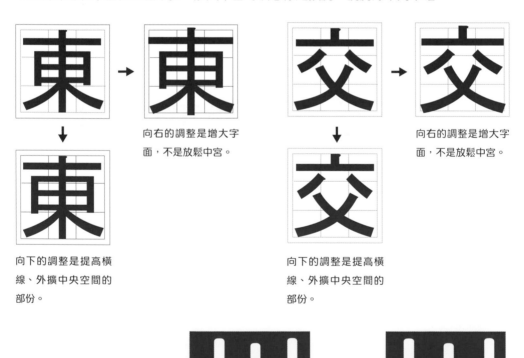

向右的調整是增大字面，不是放鬆中宮。

向右的調整是增大字面，不是放鬆中宮。

向下的調整是提高橫線、外擴中央空間的部份。

向下的調整是提高橫線、外擴中央空間的部份。

VS.

川字完全沒有 counter，藉著疏離直筆放鬆中宮。

重心低的字體看來比較沈穩，重心高的看來比較挺拔，挺拔是一個正向詞，反義就是說不重，但不是絕對，高重心的字體透過放鬆中宮、讓中宮變大，也會沈穩，如「中華王」三字，華字在放大中宮時，相對上面的艸部直筆畫也要配合鬆開些，不是只注意到擴胸線或字懷。

Adobe 黑体 Std R

永東中國文樓

思源黑體繁 Medium

永東中國文樓

Adobe 繁黑體 Std B

永東中國文樓

三種字體比較從上到下中宮愈放愈大。但思源黑體的國字有些放不開。

中華王 → 中華王

華康黑體「中華王」三字。

重心調高後看來比較挺拔，但相對的比較不沉穩。

中華王

重心調高同時放大中宮也會沉穩。

Lesson

3

打造
英中好字體

英文大寫型態

而英文大寫字字符外形群化以三角形、圓形、方形來區別，需視覺修正調整近似大小，先選擇 H 和 O 來開始，再選一個三角形的 A 或 V，但如果不是造定寬字，要做比例字的 M、W 字需特寬些。除了大小寫，還有數字與各種符號，最後再強調一次，不只注重正形的線條，用負形空間以形成正形線條，字體設計不只是文字造型而已，要實際考慮字重與在頁面上呈現的整體灰度。

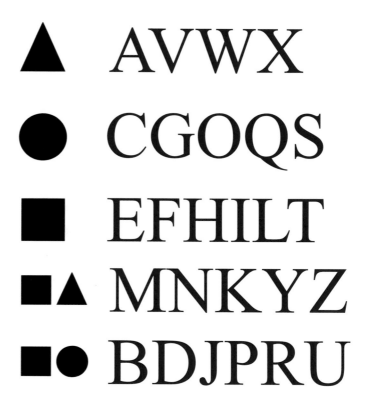

Arial 的 A 字不完全對稱，右半較寬。

C 雖然和 O 很類似，但 C 兩端要收。

F 的下方橫筆可以往下一點點。

A 字左方第一條斜線比右方第二條稍細，頂端 apex 可平或尖，更可像 Adobe Caslon Pro 頂端有裝飾，V 字像極了 A 字鏡射，但細節寬度需做調整。C 字在襯線字體有兩端襯線與一端襯線，G 字可借用 C 字加上橫筆或直筆。C 雖然和 O 很類似，但 C 兩端要收。E 和 F 的上半部非常近似而已，即使等寬，F 的下方橫筆可以往下一點點，均衡負空間的關係。

Franklin Gothic Book

Franklin Gothic Book

EF

Franklin Gothic Book

Futura Book

CG

Futura Book

EF

Futura Book

Perpetua

CG

Perpetua

EF

Perpetua

AV

Adobe Caslon Pro

CG

Adobe Garamond Pro

EF

Times New Roman

H 字是設計字體寬度重量比例重要的字母,橫線比二條直線稍細,橫線在中心點往上一些,線條較多的字,可減細一點點。J 字直線就可以比 H 字直線粗,尾端收筆各有不同方式,字符高度有些只是大寫高,有些則設計到下降部。K 字上端斜線比下方斜線細,與直線交叉處要注意不能過重,與 R 字寬度接近,R 字的尾巴與 K 字可類似,但 R 字也可拉長尾巴,增強優雅感。

Segoe UI

Segoe UI

Segoe UI

Lucida Sans

Lucida Sans

Lucida Sans

Perpetua

Perpetua

Perpetua

Adobe Garamond Pro

Adobe Garamond Pro
的 J 向下到下降線。

Adobe Garamond Pro

M 字四條線是細粗細粗，尖端 vertex 可平或尖，尖端有時會高於基線，而襯線字四條線互接時比較難設計。S 字不是普通圓形相交接，曲線變化大，要保持均衡的線條粗細是很難的，為了視覺的穩定，上半部也略小於下半部。W 字四條線是粗細粗細，頂端 apex 可平或尖，頂端有的會設計裝飾線，當然不是直接兩個 V 字組合。W 字直接縮小不見得可以是小寫 w 字，大小寫的灰度寬度都要注意。

MN S Ww

Gill Sans MT　　　　Arial　　　　Arial

MN S Ww

Lucida Sans　　　　Lucida Sans　　　　Lucida Sans

MN S Ww

Perpetua　　　　Perpetua　　　　Minion Pro

MN S Ww

Adobe Garamond Pro　　　　Adobe Garamond Pro　　　　Adobe Garamond Pro 的 W 不
是直接兩個 V 字組合。

英文小寫型態

小寫字依字符相似性群化，a、i、o、v 和上升、下降、拱、斜等 8 群，雙層 a 特殊被區隔，但如果是單層 a，就會被歸入 o 群，認識大小寫造型群，有助於設計的擴展。有建議從 on，有建議從 hop 開始設計，我首先會從決定 x 高度的 x 開始設計，再做 ho。x–height 決定 a, c, i, m, n, o 的高度，如考慮閱讀則 x–height 高度不要過大或過小，大約是大寫高度的 56~72%，上升部可等於或稍微大於下降部。

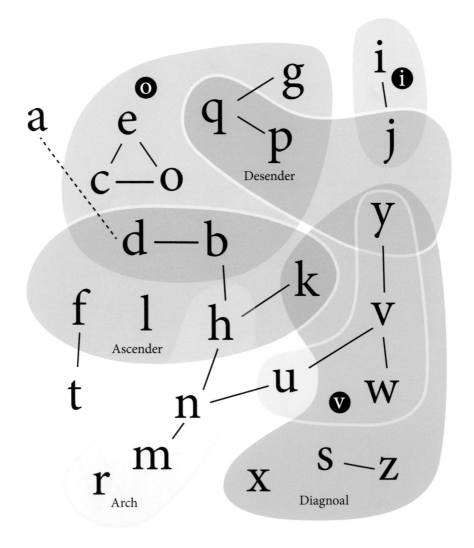

資料來源：homes.ieu.edu.tr/asegalini，重新繪製。

a 字和 g 字有單層與雙層區別，通常手寫感用單層。b 字不是 d 字鏡射，p 和 q 也不是鏡射，但也可以直接是鏡射，而說「p 字只要 b 字的上升部往下降，q 字是 d 字的上升部往下降即可」，正確也不全然，先決條件仍是造型與特質，再者是部分設計師只抓大問題，太小的品質問題不重要而省略了。部分字體設計的造型，b 字旋轉 180 度是 q 字，d 字旋轉 180 度是 p 字，當然有些就不是直接旋轉而已。因為 c 字有開口看起來較 o 寬，寫窄一點點。

Arial 只有 g 是單層。

Berlin Sans FB 都是單層。

但無襯線的 Formata 都是雙層。

通常 serif 是雙層，如 Bodoni M。T

b 字鏡射

Arial Regular 的 d 字幾乎是 b 字鏡射

b 字旋轉 180 度

q 字幾乎是 p 字鏡射，但 p 字不是 b 字旋轉 180 度，看字碗右上。

Arial 的 c 字收筆與 o 的關係。

Sans Serif 的 c 字開口收筆不同 Serif 的 c，與 o 的關係也就不同。Futura Book 的 c 字收筆與 o 的關係。

Perpetua Regular 的 c 字收筆不同，左下方略加粗。

通常 serif 的小寫 c 不同於大寫，下方收筆間隙，不以端點狀或襯線結束。Bodoni MT。

e 字會跟著 o 字的應力線，因此要設定 o 字的應力線傾斜度，手寫感的橫線略往右上傾斜一點點。j 字有下降部，而 Arial 的 j 超出下降線，尾巴造型可以是反向 f 的端點。m 字寬度不定是兩個 n 字，但左方留白開口寬度比右方窄一點點，但 Footlight MT Light 的 m 字有特殊的 serif。

eo

Arial 的 e 開口還是相對小。

jf

Arial 的 j 超出下降線。

hmn

Arial 的 m 左方留白開口寬度與右方幾乎相同。

eo

Futura Book 的 e 因為開口會看起來大，設計比 o 字窄一點點。

jf

Futura Book 的 j 是拉長的 i，上升部太高，j 上的點不到上升線。

hmn

Futura Book 的 m 左方留白開口寬度比右方寬一點點，顯得不理想。

eo

Bodoni MT 的 e 字上方的 counter 很小，注意 counter 外擴加大的細節。

jf

Bodoni MT 的 j 和 f 造型統一感強。

hmn

Footlight MT Light 的 n 第二腳和第一腳 serif 不同，h 字不只是 n 字增加上升部，serif 也不同。

eo

Book Antiqua 的應力線稍傾斜。

jf

Times New Roman 的 j 和 f 比較寬，側距就要注意。

hmn

Times New Roman 的 m 寬度是兩個 n，但左方 counter 是比右方窄一點點。

t 字上升部不會到上升線，長短需視整體設計，即使無襯線字的直筆開頭可以不是平頭。有襯線字的 u 不是 n 字的旋轉而已，即使無襯線字也不盡然。v 字可以直接套到 y 字上半部，不過也可再依據下降部的尾端造型來決定，y 字很常用，尾端造型如太華麗，容易影響閱讀性。

Arial 的的 t 字上升部出頭較多。

Arial 的 u 是 n 字的旋轉。

Arial 的 y 基於 v 字設計。

Futura Book 的 t 字沒有勾尾端。

Futura Book 的 u 不是 n 字的旋轉。

y 開口大一些。

Bodoni MT 的 t 字上升部出頭較少。

Futura Book 的 u 字直線襯線只有左邊，不是 n 字的旋轉。

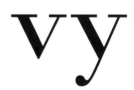

y 開口小一些。

Times New Roman 的 t 字上升部出頭較少，獨特的箭簇造型襯線。

Times New Roman 的 u 字直線襯線只有左邊，不是 n 字的旋轉。

y 開口大一些。

全方 em square 在數位造字時代只是一個假想方格框，1 em 被分割為 1024x1024 upm 或 2048x2048 upm，可以理解 2048 比 1024(簡化為 1000) 的解析度更高。前面已經提到 1 em 的 M 字的寬通常不會做到 1 em，上升線到下降線基本上也小於 1 em，因實際的假想框寬度是字符圍框 bounding box 寬度加上兩個側距 side bearing 的寬度，稱為步進寬度 advance width，但步進完全看不懂，直接說是字幅 width 即可，但不是字符寬度 glyph width，側距一般是正值，左右兩側距在非對稱字應不同，但是特殊造型則可設為負值，讓假想框寬度小於字符圍框寬度才能有適當的字元間距，字幅通常大於字符寬度，但是不同字符造型，會讓字幅小於字符寬度，必須去做看看與體會。

字幅 width

全方 em square 在數位造字時代只是假想方格框，英文字的 M 字寬通常不做到 1 em 那麼寬。

side bearing　　side bearing

f 字右 side bearing 是負的，而上升線到下降線基本上也小於 1 em。

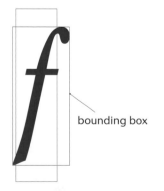

bounding box

特殊 f 字符造型，會讓字幅小於字符圍框寬度。

字體設計不只是追求單一字符的美好，不是最「美好字符的組合」，而是「字符最美好的組合」，很簡單的道理，公司每一商品包裝設計單一看都超棒，但放在一起卻可能雜亂無章，因此，每個字符需要互相去整合。

同樣的字體當字級太小字元間距感覺愈小，字級愈大字元間距感覺愈大，Regular 只設定一般文字閱讀時用，但是為更小字的使用情境可開發 small text、caption text 等，稍加大字元間距、字幅與加字重，提高辨識度與閱讀性。而為較大字的使用情境， 小標題則可做 subhead、展示用 display，字元間距縮小些、字重可減輕些，能得到最佳的視覺效果。

Spacing
Spacing
Spacing
Spacing
Spacing

字級太小字元間距感覺愈小，做閱讀使用顯得太緊，字級愈大字元間距感覺愈大，做閱讀使用顯得太鬆開來。

Sitka Small
Sitka Text
Sitka Subheading
Sitka Heading
Sitka Display
Sitka Banner

Sitka 字體考慮使用情境。

	PT Sans	PT Sans Caption
7pt	Text Sample	Text Sample
10pt	Text Sample	Text Sample
13pt	Text Sample	Text Sample
18pt	Text Sample	Text Sample

左 PT Sans 和右 PT Sans Caption 字體做比較，PT Sans Caption 字元間距字幅會加大些。7 pt 時使用 PT Sans Caption 好閱讀些。

Text Sample　　Text Sample

左 Gill Sans MT Bold 和右 Gill Sans Display MT Pro Bold 字體做比較，Gill Sans Display 是比較輕，字元間距縮小些，但 T 與 e 的字元間距設定不好。

造字前的技術

數位時代的字型已都是數位檔案，點陣字型 Bitmapped Font 無法滿足桌上排版 DTP 設計需求，現存三種輪廓字型格式 PostScript、TrueType 和 OpenType，但 PostScript 都已逐漸無法使用。字體設計完成後，要借助軟體來產生可在電腦系統中可被使用的數位檔案格式。

PostScript

PostScript

最早由 Adobe 發明的字型描述語言，讓電腦認識向量字型但在蘋果電腦上還是無法高品質顯示，得經雷射印表機列印出平滑清晰字體，直到 Adobe Type Manager 推出，才得以實現即視即所得。

TrueType

TrueType

蘋果公司為擺脫 Adobe 的高額授權金，與對手微軟共同開發 TrueType 字型格式，可以在蘋果電腦上較快速高顯示品質字體。但後來被迫與 Windows 系統相容，副檔名 .ttf。

OpenType

OpenType

由 Adobe 和微軟共同開發，以統一碼 Unicode 為基礎，整合 Adobe 的 PostScript 和微軟的 TrueType Open，而 OpenType 字型實現可跨平台使用於 Mac 和 Windows 兩系統，副檔名 .otf。

統一碼 Unicode

Unicode 聯盟所制定的統一碼 Unicode，讓每個語言的每一個字符都有其碼位，是國際共同遵守的標準規範。當設計好英文 A 字，就放到 0041 這碼位，才不會混亂，現在一個碼位可放同一字符但不同書寫方法的多個字符，手寫字的表現更靈活。

造字軟體

當然字體設計可先在 Adobe Illustator 上來繪製，但是最後終究得借助 FontLab Studio 或是 Glyphs 等軟體來協助設計，不單視提高數值的正確性，尤其是字符的側距設定和字體的預視，當然還有最後產生可在電腦系統中可被使用的數位檔案格式 .ttf/.otf。

○ Blendix Bold

BLENDix
BoLD

Blendix 是我在 1999 年嘗試將 serif 和 sans serif 結合在一起的字體實驗創作，當時年輕就想 "混 Mix" 看看，Blend 是交融，概念就是字符一半是襯線體，另一半則融接無襯線體，但不是直接切開，而是找到每一筆畫、起筆、收筆該用襯線或無襯線，文字造型時只做幾個字還算容易，做成整套字體就很複雜，實驗性質比較高，當然主要是做展示字體使用。我先選 Americana 字體做為藍圖，E、F 採水平鏡射，辨識度更高，小寫字中 AEGHLQR 改用大寫造型的小寫感，但小寫 H、L 有上升部，或許受到 Bradbury Thompson 的 Alphabet 26 影響，但不採同樣的設計法。實驗設計不全然是好，卻為開拓設計向未知領域前進的道路，將來或許能看到更好的風景。

a B C D e
F G H I J K
L m n O P
Q R S T U
V W X Y Z

Bradbury Thomp 的 Alphabet 26

BLENdix

too broad ?

not consequent better one weight for hair lines and horizontal strokes

ABCDEFGHI
JKLMNOPQR
STUVWXYZ
AbcdefgHijkLMN
OPQRSTUVWXYZ
1234567890!

曾通信請 Hermann Zapf 老師指導，他並不喜歡突然間 O 上下不等粗和 EF 的設計，或許是沒向他解釋清楚這實驗設計的概念，也許是設計用力過度了。

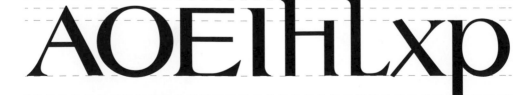

AOEIHLxp

訂定適當 x 高度與大小寫比例，字幅相對比較寬，上升部與下降部等高。

使用 FontLab Studio 實際製作狀況。

A 字因為橫線拉近兩斜線，需比 V 字
稍寬，看起來才會一樣寬。

X 字整體比 Y 字寬，Y 字上方開口加
寬，看起來才跟 X 一樣寬。

j 字尾巴造型是反向 f 的端點造型，
j 字轉折處略粗一些。f 字的橫線降一
些，讓上半部較舒展。

v 字上方開口比 y 寬一點點，看起來才
跟 y 一樣寬。

G

g
h
L

ghl 三字設計可能許多人會訝異。

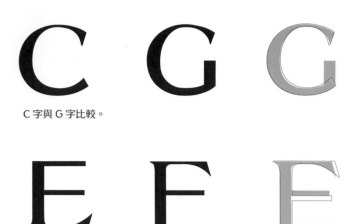

C 字與 G 字比較。

E 字鏡射與 F 字比較。

O 字鏡射與 Q 字比較。

A A A

小寫 a 字放大與大寫 A 字比較。

小寫 s 字放大與大寫 S 字比較。

BLENdix Bold

ABCDEFGHIJKLM
NOPQRSTUVWXYZ
AbcdefghijkLMN
opqrstuvwxyz
1234567890&?!

THE quick brown
fox jumps over the
Lazy dog

EUROMÉTROPOLE DE STRASBOURG 2017
ALSACE, FRANCE

○ Conciser Bold

Conciser Bold

態度堅定而柔和的原則不僅是用在設計閱讀用字體，也用於 2000 年設計展示字體 Conciser Bold。Concise 是精確，透過字符的切割與連接感，呈現精緻細膩準確，雖以 Friz Quadrata 為藍本，但襯線與筆端柔和些，弧線增加字體美感，但不似手寫字體過於複雜，才能整合成一個美的字體。展示字體的 Metrics 不好調，side bearing 經修改多次後，即使不強調閱讀，借助軟體的確可讓 letter spacing 字元間距不會太馬虎。

Friz Quadrata

參考重要的字體本來就是設計前進的路，但不是抄襲。

Conciser

less weight here

ABCDEFGHIJ
KLMNOPQRS
TUVWXYZ *too heavy* *too small*
abcdefghijklm
nopqrstuvwxyz *too heavy*
1234567890! *too heavy*

q

go into the stem like letter o

©2000 Tsai Design Studio Co.

3·02·2003

感謝 Hermann Zapf 老師指導，他觀察細微差異的敏銳眼力實在太好了。

AOEIhlxp

訂定適當 x 高度與大小寫比例，多數字相對比較窄，上升部與下降部等高。

使用 FontLab Studio 實際製作狀況。

A 字因橫筆向外突出，可比 V 字稍窄些，
看起來才會一樣寬。

X 字整體比 Y 字寬，Y 字上方開口加寬，
看起來才跟 X 一樣寬。

j 字尾巴造型不是是反向 f 的端點造型。

v 字因左方粗橫筆長，上方開口比 y 窄
一點點，看起來才跟 y 一樣寬。

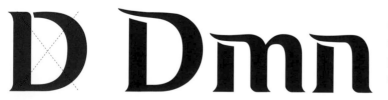

Dmn 等字非傳統設計，
n 字的 shoulder 不照 h
的寫法，而是似 D 上方
橫筆有手寫感的新造型。

G

G 造型特殊，不是 C 上半部的切割。

EF

F 上半部和 E 看起來雖然一樣，但 F 的直筆稍粗一點點。

69

6 和 9 看起來雖然像鏡射，但 9 的末筆需長一點，比較穩定。

ag

單層 a 陪雙層 g。

OQ

O 鏡射成為 Q 讓切割刻意不同。

J

J 字左側距是負值。

u

大寫 U 直接縮小誠小寫顯得太細。

Uu

小寫 u 不是大寫 U 直接縮小。

T

原始 T 字上橫筆太寬，字元間距比較難調。

T

T 字上橫筆減短一點點。

q

原始 q 字和 b 字旋轉後字碗 Bowl 一樣。

bdpq

q 字改有微小的切割，與其他 bdp 字有些區別。

Conciser Bold

ABCDEFGHIJKLMN
OPQRSTUVWXYZ
abcdefghijklmn
opqrstuvwxyz
0123456789&?!

the quick brown fox
jumps over the lazy
dog

Elagent

Noble

Naga Meguro Tokyo 2021

Cherry Blossom

○ Denext Regular

Denext
Regular

Denext 的挑戰是做高閱讀與高辨識性的字體，稱為次世代字體。Display 與 Text 用的字體設計差別在哪裡？Text 字體枯燥與乏味嗎？Denext 做為 Text 用字體，設法讓硬梆梆的字體也會有新的感受，創新態度堅定而溫和的人文字體一直是我做字體的原則。

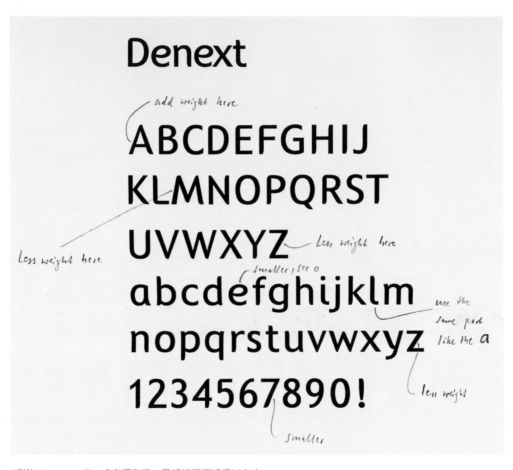

感謝 Hermann Zapf 老師指導，最終修正更好得以上市。

訂定適當 x 高度與大小寫比例，多數字相對比較窄，上升部比下降部稍高。

使用 FontLab Studio 實際製作狀況。

A 字因為橫線拉近兩斜線，需比 V 字稍寬，看來才會一樣寬。

X 字整體比 Y 字寬，Y 字上方開口加寬，看起來才跟 X 一樣寬。

j 字尾巴造型是反向 f 的端點造型，j 字轉折處略粗一些。f 字的上升部較高橫線與 meanline 等高即可。

y 字因為左方斜筆以弧線與右方交接，上方開口比 v 寬一些。

有造連字英文合字 ligature，如 fl 和 fi。

但沒有造 ff，ffi，ffl。

e e
& &

e 字採取 italic 的寫法，調整後更加穩定不傾倒。而 & 採用 Et 合字寫法，右方的 Lucida Sans 供比較。

a co

小寫 a 不是雙層的 a，靠彎線強化與 o 的辨識，c 開口大也能與 o 辨識。

ill1

ill1 四個字符可明顯辨識。

hmn

h 字不只是 n 字增加上升部，直筆前端處理不同。m 字寬度不是兩個 n 字，但左方留白開口寬度因為最後 m 字第三道直線的斜切，讓右方窄一點點。

K K
M M
W W

紅字部分是原始設計，右方則是經調整後。K 字修末筆收尾，Mw 字則是調整粗細。

W W

小寫 w 字不是大寫 W 字縮小，字幅和粗細需調整。

b d
p q

q 字不是 b 字直接旋轉 180 度，因為字碗上薄下厚，上升部與下降部不等高，但 b 和 d、p 和 q 直接鏡射。

Denext Regular

ABCDEFGHIJKLMN
OPQRSTUVWXYZ
abcdefghijklmn
opqrstuvwxyz
0123456789&?!

the quick brown fox
jumps over the lazy
dog

Unique Bamboo

來源：王行恭老師 FB

來源：edition.cnn.com

王行恭老師囑咐英文新竹葉體的設計，給了我參考圖稿，我快速畫了草圖，也從網路上找到 CNN 的文章，經歷討論與對照現有尖銳字體，如：mandarin、wonton 等稱為雜碎 chop suey 的字體，多少有些種族歧視，老師希望能以筆觸表現竹葉，斷開以往雜碎字體的三角形結構刻板印象 stereotype，甚至是種族歧視的問題。直線筆畫容易用竹葉表現，但 B、O、D、P、G、C 這些弧形筆劃的字，則需給它們一個共通的弧線筆劃，有共同的特色，而不用竹葉造型，大小寫和數字都有了新的結果。中文暫命名為「清篁」，英文名則稱 unique bamboo，手寫字本就是展示性，不需過於嚴謹，但仍需調整字形與字元間距，辨識與閱讀的細節不能忽略。

This is Wonton

Wonton 字體

ABCDEFGHIJKLMN

OPQRSTUVWXYZ

快速畫了草圖與王老師溝通。

用毛筆畫了大量不同直線直線與弧線，準備字符的組合用。

ABCDEFGHIJK
LMNOPQRSTUV
WXYZ!?

TAIWAN FORMOSA

第一次組合試作

ABCDEFGHIJK
LMNOPQRSTUV
WXYZ!?%@&#$
abcdefghijklm
nopqrstuvwxyz
1234567890

第二次修改與擴增。

使用 FontLab Studio 實際製作狀況。

A 字因橫筆向外突出，可比 V 字
稍窄些，看起來才會一樣寬。

Y 字末筆不彎，上方開口加寬，看
起來才跟 X 一樣寬。

因手繪關係 j 字尾巴造型不盡然
是反向 f 的端點造型。f 字的橫
線在 meanline 下方一些。

v 字上方開口比 y 窄一點點，看起
來才跟 y 一樣寬。

O 字和 0 強化造型區別。

ill1 四個字符的辨識區別。

左方是最初 G 字和右方修改後比較，G 字比較容易辨識。

左方是最初 Y 字和右方修改後比較，上方開口加寬。

大寫和小寫造型可保持一致，但 大寫 S 和小寫 s 不一樣，增加手寫的變化性。

大寫 Y 和小寫 y 也不太一樣。

美元 $ 符號和 Brush Script MT 手寫體比較，空間感好且不僵硬。

Unique Bamboo

ABCDEFGHIJKLMN
OPQRSTUVWXYZ
abcdefghijklmn
opqrstuvwxyz
0123456789&?!

the quick brown
fox jumps over
the lazy dog

中文字體設計

中文字體已經有許多經典款，為何還要新設計？每個設計師有自己的看法和理想，我雖沒有得大設計獎，不是資深字體設計師，但是設計可以更多元，不受既有的框架侷限，只有用更謙卑的心落實於字體的設計。再更進一步解說中文字體設計的概念與方法。

○ 字身與字面比率（字符圍框大小基礎尺寸）

字身框就是全方 em square 假想框，在中文造字上目前就是正方形，1000x1000 upm（unit per em），而字面框是字符圍框 bounding box，目前圍框與全方比率稱為字面率。從漢字大小需要調整來看，圍框當然只是提供參考，筆劃超多的字如三隻龍的龘，既然是自然形，就不怕寫超出圍框些。可以看到即使如華康黑體 W5 的字面率比 Adobe 繁黑體 Std B 大，但因字重、中宮不同，感覺也不會比較寬大，可再回頭去看中文漢字剖析。

新細明體字面率約 93%

華康黑體 W5 做到 94%

Adobe 繁黑體 Std B 的龘超出框些，但灰度比永重太多。

Adobe 繁黑體 Std B 字面率約 93%

微軟正黑體只做約 90%

○ 視覺的要素：基本筆畫

永字八法是說明一個永字包含漢字的八種筆畫運筆方法，但是為了統一中文漢字的特色 DNA，要先確定其視覺的要素：基本筆畫，大致分為 12 種，點（側）、橫（勒）、撇（啄）、提（策）、彎（掠）、豎勾（趯）、橫折勾、橫折、豎彎勾、斜勾、捺（磔）、豎（努）。筆畫彎曲程度、端邊切割斜度、橫直線對比，決定整體的特質是剛硬或柔和、銳利或圓鈍，再藉由筆畫組合為部件。

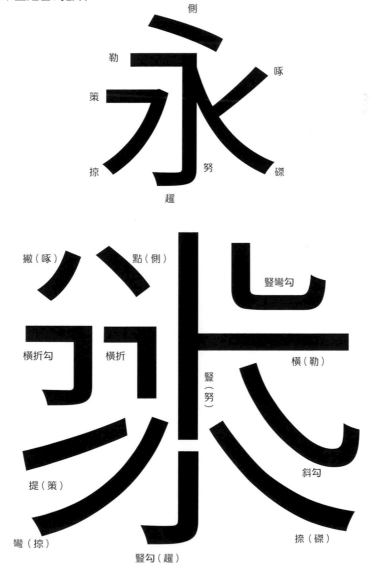

○ 字體繪製程序

將運用各個不同角度的說明持續深入再談中文字體設計，但也停一下，先說字體繪製程序，會更容易明瞭。

用后土兩字來說明如何完成字體繪製，先決定字符大小、描繪字框，然後徒手畫骨架，要快速，可以修改。在骨架兩側增加筆畫重量與決定形態，都是徒手，才能隨心所欲，可以用描圖紙不斷地在舊稿上描摹修改，而舊稿不要擦掉可隨時比較，直到覺得理想。把手繪稿掃瞄進電腦，描邊填黑（傳統的上墨方式沒有設計師想做，就省略了），而不同筆畫數、線條粗細也不相同，尤其土字中心的主要直筆會粗一些，最後注意結體與負空間、重心調整。

決定字符大小，描繪字框手畫骨架

增筆畫重量與決定形態，三角垛不過度大，口字下的突出腳只有一點點，不需完全照傳統的明體形式。

描邊填黑，后字中心往右偏，土字重心偏低。

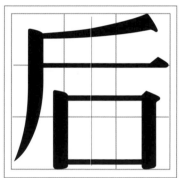

注意結體與負空間、重心調整。后字上半左推加上橫筆連接直撇，有助於平衡。

后土 后土

完成後與右方的華康明體 Std W7 做比較，並不去臨摹已有的明體。臨摹只是基礎，致力完整的知識體系比臨摹更重要。

漢字的形體層次

漢字的字根部件建構

○ 漢字的字根部件構建，包括三個層次：

① 五百餘象形字，是漢字的最基礎的構造單位，所有漢字，都是由其逐級構建的。

② 一千一百餘會意字，是漢字的第二級構造基礎。它們本身是由象形字直接組合而成的；而它們，又是構建形聲字的材料。

③ 形聲字是由象形字、會意字、以及其他形聲字兩兩組合而成的，共有：象＋象、象＋會、象＋形；會＋象、會＋會、會＋形；形＋象、形＋會、形＋形，九種組合。（https://www.epochtimes.com/b5/14/2/19/n4086897.htm）

清 日 小 精

倩 青 情 靖

晴 情

象形
會意
形聲

漢字的間架結構型態

漢字因字符量大，不似英文單純幾何或機械，部件組字的間架結構型態也超級複雜，可以概分為：

① 獨體為「文」：是以筆畫為直接單位構成的漢字，切分不開的單一形體，六書中象形字與指事字，如：人、口、木、目、手、甲、上。

② 合體為「字」：由獨體「文」組合結構而成，六書中形聲字與會意字多屬此類。組合結構的方式如下：

右上包圍：句、司、可　　上三包圍：同、問、用

左上包圍：病、尼、厄　　下三包圍：凶、函、幽

左下包圍：建、毯、超　　左三包圍：巨、匹、匡

全包圍結構：囹、圖、田

穿插結構：坐、噩、爽、曳

把間架結構掌握好，至少讓字體看起來自然，然後再求大小的均一。

街裏鑫綿

Adobe 繁黑體 Std B 鑫字太寬，線條接點太多導致灰度高，而 綿字太方正。

街裏鑫綿

微軟正黑體 Bold 鑫字過大，上方的金可以再內縮小一點點。

漢字造型的視覺調和

① 骨架（線條）　⑤ 空間（結體、間架結構）
② 大小　　　　　⑥ 自然形（固有形）
③ 形態（外廓）　⑦ 密度
④ 筆畫數　　　　⑧ 重心

（書体を創る―林隆男タイプフェイス論集，林隆男，1996）
前面大多已有部分介紹與說明，再多加舉例。

① 骨架

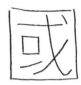

骨架只需用手繪，大致上可先確定字體寬窄高低的骨形與間架
平衡，沒有骨架就無法依附著向外長重量，下一步才有筆畫的
形。但只有骨架就像大樓只有鋼骨，特質無法形成。

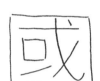

骨架只需用手繪，不
須精確，先確定字體
寬窄高低的骨形與間
架平衡。

街裏鑫綿

思源黑體 Thin

街裏鑫綿

上方思源黑體 Thin 與下方微軟正黑體 Light 來比較，都只剩骨架幾乎是難
以區別是哪一種字體，而假使微軟正黑體有 Thin 的話，就會更難區別了。

② 大小

大小談的是字體所有字符的相對大小做到均一性（不是字級大小），然而明知幾乎不可
能，還是要去調整，提高閱讀性，但強調不是把字符全部做成方正，藉調整筆畫位置可
改變大小。

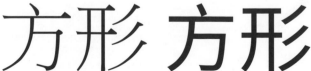

新細明的方字顯得小。　　思源黑體 Regular 的方與形字大小均一。

③ 形態（外廓）

之前提過中文字體的形態有方形、圓形、菱形、三角形…等等，所以必須調整相對大小做到相似，但大多因為不是幾何的形態，讓視覺調整相對困難，即使都是相似的方形字體如：田、國兩字，大小需不一樣，因田字筆畫少、負空間多，看起來稍大，所以調小一些。但調整的多寡因視覺感受不同也會有不同。

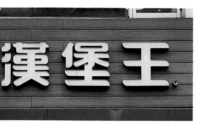

漢堡王的王字稍微高大了。

田字筆畫少，自然會與國字大小差相近。

如改做成田字變大了，反而不適當。

④ 筆畫數

上面提過因田字筆畫少負空間多，看起來稍大，所以調小一些。這顯示筆畫數對造型其實有非常大的影響，因筆畫有長、短、直，所以在設計筆畫數多的字，造型上要在筆畫複雜處需寫細些。

彌 灌

比較哪一個筆畫數多？其實灌字比較多，只是彌字造型複雜。

而左邊（偏）少筆畫也相對寫小，右邊（旁）多筆畫就相對寫大些。當然也有反過來左邊（偏）筆畫較多時，也相對寫小，除非像顯字可算是自然形。

魷 顯

左邊（偏）魚筆畫較多時，也相對寫小，顯字可視為自然形，左邊（偏）寫小反而會奇怪。

⑤ 自然形（固有形）

我們最常討論的是日、月、四、口等字，還有卜、上、下、八也都是，不用刻意去變形，如：上、下字就左方空鬆些，直筆往左一點是可以，太多了反而不適當、不自然。這與文字空間也有相關。

卜上下八

文鼎圓體 B

卜上下八

調整文鼎圓體 B 回到自然形。

⑥ 空間

文字本身除了外形空間，佔多少外框字面空間，還有內側空間，內側空間又稱字懷，但是字懷稍微籠統，便將字懷中間部分也就是是字符在九宮格的中央空間稱為中宮，中宮相對大的字體感覺比較寬鬆。就外形空間來說，吊字上方口本來就會小一些，而習、冒，這種上半部較寬的，不要因要顯得穩而加寬下半部。左右兩邊合併字通常左邊小窄些，但加字不同，右邊口不要太高大。看圖儷黑 Pro 已把文字寫得中宮寬大與方正，但如外形空間滿整個圍框就非常不適當了。

吊習冒加東

調整儷黑 Pro 讓空間比例適當。

吊習冒加東

儷黑 Pro 已把文字寫得中宮寬大與方正。

吊習冒加東

再調整儷黑 Pro 佔滿圍框空間，就不適當了。

⑦ 密度

間架結構影響筆畫粗細與疏密，也與筆畫數相關，形成灰度，除要求單一字符內的灰度均勻，更求整個字體的灰度均勻。多數明體的特色是橫筆不隨字重增加而增加，其實英文字體的筆畫數都較少，可以如此，但是中文漢字如果也是如此堅持，只會被困住。

戴 石 闆　　戴 石 闆

華康黑體 W7 戴字內的異筆畫多密度高，但寫不夠細，而闆字內的馬有細些，但整個字太寬大，造成三個字大小灰度都不勻。

戴 石 闆　　戴 石 闆

思源黑體 Medium 因戴字內的異筆畫多密度高，寫細些，闆字內的馬也是寫細寫小些，但馬的上半部稍窄了一點點。比較左方兩個字體 18 pt。

字體灰度難統一

華康明體 Std W9

字體灰度難統一

思源明體 Bold

一 一 一 一 一 一

多數明體從 Extra Light 到 Extra Bold，橫線不加粗，只增三角垛大小。造成與複雜筆畫的字符灰度差異更大。

⑧ 重心

一般說到重心如前面所提文字為提高群字閱讀性，需決定比較穩定的重心軸線，一般來說字體的重心通常是中間偏上一些，但這裡主要不是談橫向的重心軸線，而更深入來說一個字符的中心線（應力線）的傾斜感，如果不能保持垂直，字符會歪歪扭扭，中心線除了垂直，也盡量保持在中央。而更要注意的是字符左右的平衡，左右重量的平衡就像玩蹺蹺板，支點在中心，愈重的離中心愈近，愈輕的愈遠，左右重量的適切分配，字符看起來就會平衡。

把夕字當做是自然形。

思源黑體 Medium 中心線保持垂直，但玲字的橫向重心低。

刻意調整會顯得過度。

華康黑體 Std W7 的條字右上、玲字右下、右字的口，造成中心線偏移。

游 Gothic 的町字維持很傳統的寫法，田高大、丁低小字符向右傾倒，非常不平衡。

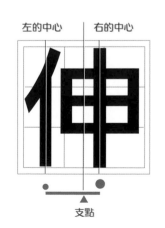

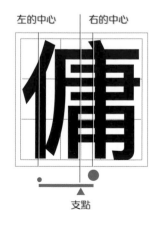

左的中心　右的中心　　左的中心　右的中心

支點　　　　　支點

思源黑體的町字寫法。

兩個都是人字部的字符可以比較，字符左右重量的平衡就像玩蹺蹺板，支點在中心，愈重的離中心愈近，愈輕的愈遠。

清圓體
Bold

○ 設計理念

鑒於現有圓體顯得太柔或呆滯，因我曾設計台灣健康促進基金會的專用中文標準字，創新一個視覺感—態度肯定又柔和的圓體美感形式，評估其辨識度與閱讀性可擴充成內文字體，於是著手清圓體的製作。但一切再回歸以草圖為開始，嘗試可能性與發展性。而當「通用字體」被喊得震天價響，就做看看到底「通用」如何實踐，不淪為空談。

財團法人
台灣健康促進基金會
Taiwan Health Promotion Foundation

台灣健康促進基金會識別設計，態度肯定又柔和的圓體專用中文標準字。

一切再回歸以草圖為開始，嘗試可能性與發展性。

字面以加了中心十字線的九宮格做均衡設計之控制，先設計繁體中文，參考日本方新書，但不沿襲捺筆由粗到細的寫法、粗細對比太大也減小，重心在於中心往上移一些，中宮適當放大，圓黑明混合的設計，並再與現有圓體比較。一般黑體的字面比例都已92~93%，但我在設計清圓體繁粗 Bold 時以 1000x1000 upm 的寬 920x 高 906 為字面圍框，為讓字更方正，重心較高再顯得秀氣。再者一般黑體的字元間距預設值為 0 時，在我看來都顯得太緊了。但實際上我把最大字的像龘才做滿到字面，其他字其實都是內縮的，字面較小時字元間距預設值為 0 時顯示即適當。

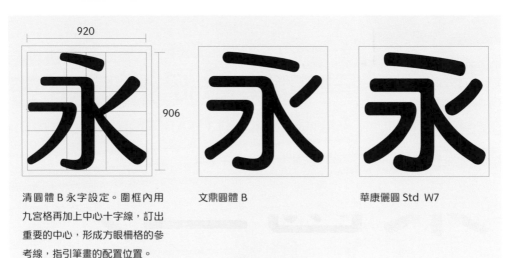

清圓體 B 永字設定。圍框內用九宮格再加上中心十字線，訂出重要的中心，形成方眼柵格的參考線，指引筆畫的配置位置。

文鼎圓體 B

華康儷圓 Std W7

清圓體 B 基礎筆畫元素拆解。

○ 樣本 12 字

做出字體名稱與樣本 12 字，可以藉外廓形狀多樣、筆畫多少對比大、間架結構型態不同的 12 字來看整體，也是把基礎功做紮實，先調整到最適當效果，如隨便進入衍生後再回過來修改會很麻煩。

清圓體　　清圓體

清圓體 Medium 字重設定。　　　　　　清圓體 Bold 字重設定。

東國三力
今靈鷹酬
鬱愛袋永

樣本 12 字設計。

○ 中英混排與超框

單一中文或與日文混排時，沒有超框問題，但以往中文與英文混排都在 1000x1000 upm 中做部超框混排，導致英文顯小，而下降部被硬生生縮短了，為了改善這種狀況，需稍加大英文，因此，需要超框處理，約莫是大寫線到下降線高 1000 以內即可。這是針對中英混排而言，還有各種圖案與其他國家語言，現代字體設計多數會考慮超框。但是英文或數字過大也不理想。

國新HOAbxg8は

華康儷圓 Std W7 混排不超框。

國新HOAbxg8は

清圓體 Bold 混排設定超框。

○ 衍生設計

衍生設計好比「繁殖」技術，字體設計中就是拆出基礎筆畫元素與做出字根部件，建資料庫便於取用，循著漢字的模組建構型態，按字根部件所在位置植入，調整大小與筆畫粗細，慢慢揣摩而已，凡事只是準備加很多耐心，但要小心的是先檢測字根是否有品質的問題，免得以後花更多時間重新修改，品質的檢測會再敘述。

詹天佑　大膽
屋簷　　秋蟾
擔仔麵　黯暗

字根部件邊做邊建立資料庫。

馬驫驫 → 馬驫驫

造字只是組字？上方的馬可從驚字取來，但下方兩匹馬卻不能縮小就置入，需調整粗細至適當。

灨灨 → 灨灨

造字不只是組字。造灨字時如直接將贛字 Scale，然後套入，並不能成字，可以比較與筆畫重新寫過後的差異。

王 汪 珏

玉王珏

玉字旁在不同地方有不同粗細寬度與高度。

◯ 圓體均衡再比較

字體設計到底要不要顧及全體的均衡？要，但也不全然。以夕字為例，它的重心本就偏右，這是老祖宗的字法，但許多中文字型為求重心與平衡常將它刻意扭曲，或許可得到平衡效果，但失去文字本質，我如果死守重心與平衡，那就落入形式的抄襲。設計見仁見智才會更美好，我的清圓體力求全體均衡，同時又恢復原本部份不平衡文字的本質。

左方文鼎圓體 B 為顧及全體的均衡做了過度的調整。比較右方的清圓體 B，恢復原始文字的本質。

做做停停花了 4 年時間用 Adobe AI 來組字建構，慢慢衍生出 1 萬 4 千多字，是有點誇張了，但是愈是麻煩愈能從中得到經驗，最後由文鼎科技協助轉成字體，把台灣標準正式寫法的標準宋體與清圓體做比較，有問題時修改過程也要回到 Adobe AI 一字一字調整，然後再轉檔，極為麻煩。清圓體雖盡可能依台標寫法，但原本就有問題，標楷與新細明寫法就有不同處，再者因為造型關係，山、口字就比較圓，字體設計只要加入特質設計，多多少少不全然符合標準正式寫法；但符合了台標，港人又說傳承字形才美，大家可以想想，除非是教科書體，否則為何非得 100% 依標準寫，而年輕時寫「啓」字，中年時標準改為「啟」，但老了身分證上居然是「啓」，依符合大五碼 Big 5 標準來做，啓字居然沒有收錄。其實標準也會變動，但通用的異體字是沒有人會搞錯的。

寫法上除了盡量依台標外，少數字則經過微調整：如念字強化今字而非令字感，憾字不依照咸在上心在下的寫法，「次」是打哈欠噴出口水，所以左方的偏是「二」，但是「二」字成為偏時的下筆本就可稍上撇，如「坎」字的土。「次」字的左偏旁二劃均為橫筆時會矯枉過正，反而不像楷書了。艹部首兩直筆採垂直寫法，而曰字設計中間橫筆不連兩邊直筆，與日字做區分，以曰字為部首的字也做調整。

新細明寫法

清圓體 Bold 寫法

○ 初稿與修正

剷 剷 剷
→
港 港 港

特點 ①：

端點不是圓體使用半圓的處理，端是小圓角接弧線、不是平的。不會因為比較麻煩就不重細節。

特點 ②：

橫筆畫比直筆畫稍細，但不是像明體的極大差異，而是所謂的低對比 low contrast 對比，有無襯線體的人文字體感。

特點 ③：

四筆畫交接不集中於一點避免過度的粗黑，減少交叉點的墨滲。

特點 ④：

撇與直的人字部交點處理，有小缺口會減少墨滲。但這也可能會在最終轉檔時產生問題，不要因怕問題而什麼都不做。

 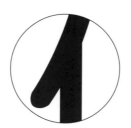 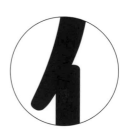

特點 ⑤：

最末筆直，有時是懸針而不是迴鋒。

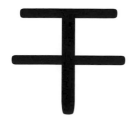 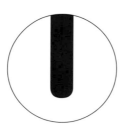

○ 中宮舒展

使字體閱讀更有連貫，但注重字體原本的固有型，不刻意加大，再藉由縮小字面讓字體更緊湊不鬆散。

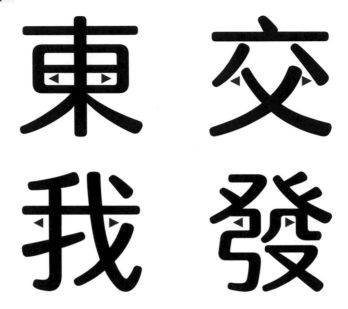

○ 灰度控制良好

仔細調整筆畫粗細與疏密，讓筆畫數不同的每個字能保持一致性的灰度。

○ 較高而穩定的重心

除了舒展中宮使字體閱讀更有連貫外，容易閱讀又靠重心這引導線的穩定，而不只是把字寫等高方正，提高重心讓方正的又顯得靈活。

四時自有序
早春一雷驚醒二三蟲

○ 盡量符合台灣書寫標準

台灣中文書寫標準雖與備受爭議，但一套使用於台灣的繁體中文字體如何能依日本或香港標準？如要符合日本或香港標準，當可再另造新版本。而辵部還是求設計的平衡感，近似台標而已。

統 夏 過
萬 少 食

○ 均衡的負空間架構

正確了文字的字形，再求筆畫配置均衡的負空間架構，但不刻意求數理平衡而延長筆畫或變形。而或字的點的位置常會被說有問題，這是長久以來字體設計所造成的誤解，重心較高較高的字，如此的配置比較理想。

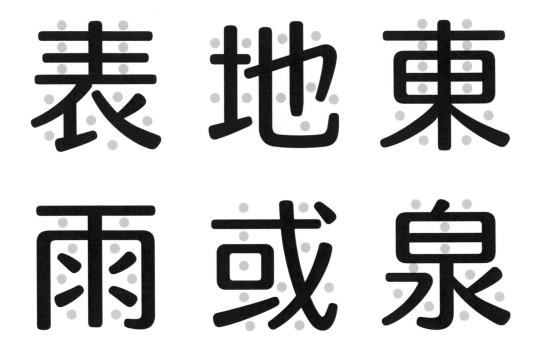

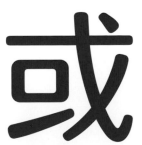

或字的點的位置改似正常了，但對
於稍高重心的字反而不理想。

○ 歐文數字符號設計

不僅力求中文字體的適切性，更開發與中文整體搭配協調的歐文、日文與數字、符號等。

ABCDEFGHIJKLMN
OPQRSTUVWXYZ
abcdefghijklmnop
qrstuvwxyz

0123456789@&?!

あいうえおかきくけ
こさしすせそたちつ
アイウエオカキクケ
コサシスセソタチツ

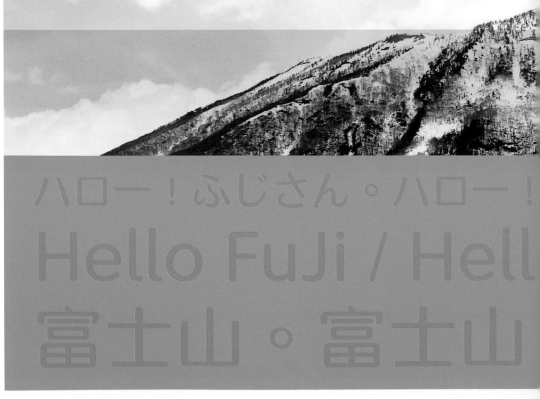

ハロー！ふじさん。ハロー！
Hello FuJi / Hell
富士山。富士山

文鼎科技製作提供。

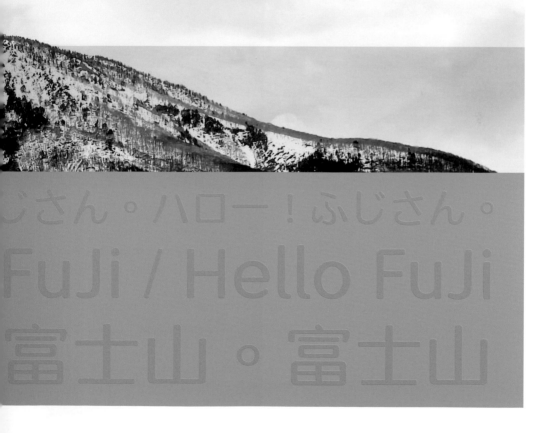

じさん。ハロー！ふじさん。
FuJi / Hello FuJi
富士山。富士山

○ 清圓體 Medium

清圓體
Medium

做內文來閱讀，當清圓體 Bold 小於 12 pt 時，整體開始會顯得稍重不理想，就需要清圓體 Medium 登場。

將清圓體 Bold 直筆與橫筆依據實驗過的比例垂直減 8 水平減 5 所產生出的比例，較符合原始在 Adobe AI 上的試作，水平減 6 時橫筆太細，直接用 FontLab Studio 的功能快速完成清圓體 Medium 的雛形字體，但是光比較『清圓』字原來在 Adobe AI 上試作與 FontLab 產生的成果，許多細節都不行，端點不平滑且過度圓，依賴軟體產生的清圓體 Medium 得靠人工的調修，工程根本太浪費時間，只好再次建立清圓體 Medium 的筆畫與部件，重新模組建構要比修改來得更快。即使縮小時或許看不出問題，但是品質不夠理想時不能妥協。

Unicode::170619_chingyuan 72P; TEST_H-8_V-5_5408 72P；老師提供Sample / Fontlab直筆減8,橫筆減5

6E05　　　　6E05　　　　5713　　　　5713

原始在 Adobe AI 上的試作與垂直減 8 水平減 5 比較。

Unicode::170619_chingyuan 72P; TEST_H-8_V-6_5408 72P；老師提供Sample / Fontlab直筆減8,橫筆減6

6E05　　　　6E05　　　　5713　　　　5713

原始在 Adobe AI 上的試作與垂直減 8 水平減 6 比較。

原始在 Adobe AI 上的試作品質良好。　　　　　靠 FontLab 產生，許多細節都不行，端點不平滑且過圓。

做出清圓體 Medium 永字沒有顯得比清圓體 Bold 永字大，很均衡，也做基礎筆畫元素
拆解和字根部件來組字。造字過程中以 FontLab Studio 產生的清圓體 Medium 雛形字
為參考底稿，比起完全重新再來過較容易些，但前面已談過組字不是部件兜再一起而已，
是否維持清圓體的同一 DNA？比較多的負空間如何處理到不鬆散？

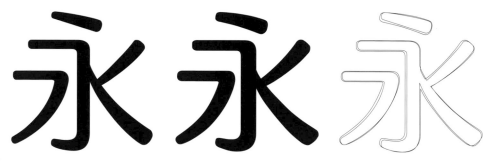

清圓體 Medium 永字　　　　　清圓體 Bold 永字　　　　　　　　Medium 與 Bold 永字重疊比較。

東國三力
今靈鷹酬
鬱愛袋永

東國三力
今靈鷹酬
鬱愛袋永

清圓體 Medium 樣本 12 字，多筆畫的靈鷹酬鬱寫得較細，是為內文字使用的考量。

118

○ 字根部件盡量一致

清圓體中用相同的字根部件盡量保持一致。但是如詹字為字根部件時，空間寬時言的長橫筆不接斜筆，窄時言就接斜筆，端看空間結構需求，把規則訂好就可遵循。即使字根稍有差異，不影響辨識即可，不須糾結。

至垤致屋耋

華康圓體 Std W5

至垤致屋耋

思源黑體 Regular

至垤致屋耋

清圓體 Medium 字根盡量一致。

詹簷儋膽黵

華康圓體 Std W5 字根無規則。

詹簷儋膽黵

詹字為字根部件時，空間寬時言的長橫筆不接斜筆，窄時言就接斜筆。

分粉粉酚翂

尖契奕奠�

愿源蒝樞願

莓繁蘩濚繁

辨辧孤辯辣

清園體原則上依台標寫法，但仍有設計考量，不是做教科書體。

辨勃辛孤辯辣

新細明的辛做偏字根時，橫筆不上斜，但瓣字的瓜寫法也不依台標寫法。

○ 檢測

清圓體 Medium 做好後再與 Bold 做比對，文鼎協助找出兩者的差異來供雙向調修。而品質測試，也運用檢測軟體才會有效率。

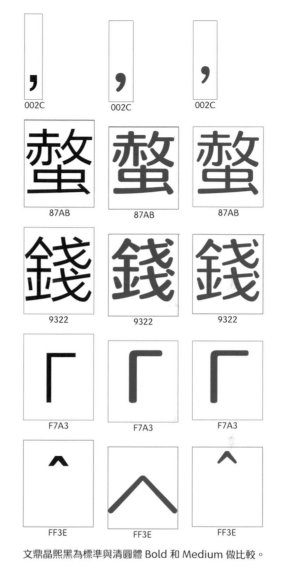

文鼎晶熙黑為標準與清圓體 Bold 和 Medium 做比較。

Unicode：QingYuan_20210121 84P；　AR DCQingYuanB5 MD 84P；

002C

87AB　　9322

F7A3　　FF3E

重疊後更可看出清圓體 Bold 與 Medium 兩者的差異。

世界的約定

晶瑩淚光之中 微微搖曳的笑容

萬物初始之際 與世界許下的約定

即使此刻孤單 曾經相伴的往日

孕育出今天的閃耀光彩

仿若初次相逢的美好

儘管記憶之中 遍尋不獲你的身影

你已化作陣陣和風 輕撫我的臉龐

光影斑駁的午後 依依不捨的分手

與世界的約定 絕不會就此結束

即使此刻孤單 明天有著無限希望

你讓我初次體會到

潛藏於黑夜中的溫柔

儘管回憶之中 遍尋不獲你的身影

小溪的歌聲裡 湛藍的天空上

花朵的馨香中 永遠都有你的存在

○ 清圓簡粗

清圓簡粗

因應中國市場的需求，清圓體也進行簡體版本製作，部分繁體字雖然看起來是相同的，但寫法仍有許多不同，需要調整，而經過簡化後的字非常不平衡，東變成东，左方偏重，中心筆畫往右略移。而廠變成厂，搞不清楚地以為是注音「ㄏ」，十分相似，注音符號「ㄏ」不是厂的寫法。為了字體能在大陸上市，得符合大陸漢字標準寫法「GB18030」，部分字符寫法當然與台標些許不同，遇到有問題時就參考方正字庫的寫法，不過這標準方正字庫好像也不遵守。其實大多數的字都能互通，只有骨、過字的上方轉了邊，寫成骨、過，一下子還有點轉不太過來。

復妹徽查空丸
乖亟良黃葉脱
婦粦舔親食骨

清圓體 Bold

復妹徽查空丸
乖亟良黃葉脱
婦粦舔親食骨

清圓簡粗

124

清圆简粗

东国三力今灵
酬爱袋鬱鷹永

清圓簡粗樣本 12 字。

清圓簡粗商城版魚手機上的應用。

Tea & H

碧螺萱
金井
龙皮
陈汁
橙

ealth

春 普 洱 祈 门 绿 茶

铁 观 音 武 陵 灰 岩

银 莲 白 牡 丹 桂 花

海 果 苹 野 姜 天 星

百 香 褐 髦 醇 浓 豆

清圓簡
中

為了符合大陸「GB18030」的寫法一再糾結，既是經過設計的字體，就不純粹是教科書用字體，重點是辨識與閱讀。因此，對於寫法與字根不需過於執著，字是需寫正確，但正確不是 100%。比較簡體版的其他字體，細節也諸多不同，只要參考即可。

島　島　島

威　威　威

胡　胡　胡

捨　捨　捨

股　股　股

清圓簡中　　　　　Adobe 楷體 Std　　　微軟雅黑 Regular

再比較屬於中宮較寬與重心稍高的清圓簡中和 Adobe Heiti Std R 在簡體字設計上的不同。Adobe Heiti Std R 進字的準確超寬，與为、长字的差異大。

为　热　为　热

進　尽　進　尽

长　轧　长　轧

纠　铨　纠　铨

贵　鸣　贵　鸣

清圓簡中　　　　　　　　　　　　Adobe Heiti Std R

愿望多，快乐少

听到这句话时，我的心里好像有一道窗帘忽忽地被掀开了。 煞时，我看到自己的的确确完成了许多长久以来的梦想我现在住的房子，比任何一个小时候玩伴住的房子都来得好；我有能力为自己买所有小时候买不起的东西；我可以送我妈妈到任何地方去旅游，那是从前她拉拔我的时候不可能负担得起的；我终於找到一个不论我多丑（即使是戴著眼镜、扎著马尾）都会爱我的男人。然後看看现在，我正开著车子去录我的电视节目呢！可是检视内心深处，我看到一件可怕的事实——我不快乐。我很得意，我很满足，可是我不快乐。

听了朋友说了那句话，那天我满脑子想的只有这件事：我想不通「为什麼会这样？」我深信自己工作的价值，我也知道很多人的生活因此改观，我绝对以自己的工作成就为荣；我的婚姻美好而甜蜜，我的健康状况良好，这一切为什麼还不能使我快乐？为什麼还不够？到底还漏掉了什麼？

随著时间流逝，我渐渐看到了真相。我不快乐是因为我不曾让自己体验许许多多真实的片刻，那些无所为而为的片刻，那些不为工作目标忙碌的片刻，那些我简简单单就是待在个什麼地方的片刻。我擅长行动，却对如何单纯地活著极不在行。

清圓簡中直排閱讀測試，灰度的控制良好與中央軸線平衡。

AR DC QingYuan

M

Craft BeeR

极致·精酿

Craft BeeR

Craft BeeR

文鼎科技製作提供。

淡水 2021

Splendid Sunset

靓丽夕照

文鼎 DC 清圓體 Bold

東國書愛安機豐調柳須盈永

東國書愛安機豐調柳須盈永 ABCDEFGHI

東國書愛安機豐調柳須盈永 ABCDEFGHIJKLMNOPQR

文鼎 DC 清圓體 Medium

東國書愛安機豐調柳須盈永

東國書愛安機豐調柳須盈永 ABCDEFGHI

東國書愛安機豐調柳須盈永 ABCDEFGHIJKLMNOPQR

AR DCQingYuanGB Bold

东国书爱安机丰调柳须盈永

东国书爱安机丰调柳须盈永 ABCDEFGHI

东国书爱安机丰调柳须盈永 ABCDEFGHIJKLMNOPQR

AR DCQingYuanGB Medium

东国书爱安机丰调柳须盈永

东国书爱安机丰调柳须盈永 ABCDEFGHI

东国书爱安机丰调柳须盈永 ABCDEFGHIJKLMNOPQR

文鼎 DC 清圓體目前僅有兩個字重，自行減細或加粗的效果都不建議。

東國書愛安機
豐調柳須盈永

文鼎 DC 清圓體 Bold 72 pt 加白外框 1 pt，不會等同於文鼎 DC 清圓體 Medium，細節不理想，空間鬆散。

東國書愛安機
豐調柳須盈永

文鼎 DC 清圓體 Medium 72 pt 加黑外框 1 pt，不會等同於文鼎 DC 清圓體 Bold。部分空間太緊。

東國書愛安機
豐調柳須盈永

文鼎 DC 清圓體 Bold 72 pt 加黑外框 1.5 pt，看起來像 Extra Bold，但端點太圓，部分空間太緊。

清新明
Bold

○ 設計理念

近來明體機械式的精準與過度的美已經到達極限，像造神而不似一個有特質的人了，我再造新的明體有什麼可能性呢？因此，清新明以明體為本、但略向宋體靠，具有兩者的特質，許多人說宋體即明體，也無所謂，但宋體是書法手寫字再雕，橫筆傾斜，而明體是工匠直接雕版字，橫筆不斜了，可見於「今田欣一宋朝體與明朝體的流變——漢字字體歷史」。

南齊書刻本—國立中央圖書館藏

明體的機械美

小塚明朝 Kozuka Mincho Pr6N B

明體的機械美

思源明體 Bold

仿宋清秀挺拔

Adobe Fangsong Std 但還是太剛硬。

仿宋清秀挺拔

華康仿宋 W4。

清新明除了雕版刻字的硬還要兼顧運筆書寫的柔，稍加粗了橫線，使橫線與直筆的對比適切，而筆端末迴鋒處減弱了裝飾的三角垛，有宋體的風采但不失明體的個性；而橫線稍斜、長直筆不完全直線，以降低機械性，並參考唐朝歐體的筆法，部分筆畫向右拉長，可加強字與字橫向的連結。如果說字體要像空氣，就讓生硬冰冷或重裝飾美感的美術字明體，回歸到更好辨識與容易讀的本質。

三鷹之森吉卜力美術館

三鷹之森吉卜力美術館

思源明體 Light 到 Black 的橫線是不變的等粗，容易導致字重愈重時，灰度愈不均勻。

永 清新明

草圖構想。

清新明

清新明

清新明 Medium 與清新明 Bold 的字重規劃。清新明 Medium 的橫線細些與三角朵小些。

清新明還是以台標為書寫方式依據，但為加強書寫感，部分筆話還是經過設計，如：春後奏字的上半部採取捺筆起在第二、三橫的寫法，而日做部首在左方當偏時，最末橫筆上提，見明字。

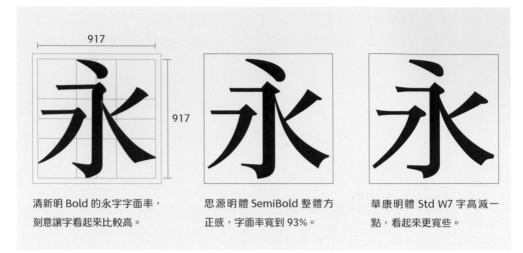

清新明 Bold 的永字字面率，刻意讓字看起來比較高。

思源明體 SemiBold 整體方正感，字面率寬到 93%。

華康明體 Std W7 字高減一點，看起來更寬些。

清新明 Bold 的基礎筆畫元素拆解，雖與清圓體的拆解表現不太一樣，作用實則相同。

○ 樣本 12 字

在寫法上有許多仿手寫的筆勢，袋字就被質疑。今字原本中間的橫筆想用點，回歸台標寫法，但末筆的彎最終收筆於正式做字時又改為尖端收筆。酬字的酉部非常窄，橫筆原本直接連直筆，最終又做了修改。

東國三力今靈
酬鬱愛袋鷹

東國三力
今靈酬愛
袋鬱鷹永

清新明 Bold 的樣本 12 字還是用 Adobe AI 先行繪製。

○ 中英混排

國新HOAbxg8は

新細明的中英混排採不超框方式。

國新HOAbxg8は

清新明 Bold 的中英混排超框，搭配全新設計過的英文數字與日文。

特點 ①：

端點三角垛式明體重要的象徵，有說是襯線，其實不勉強說是襯線。只是筆端的迴鋒，不必過於誇張，尖點處用小 R 角處理相對也感覺柔和。

特點 ②：

橫筆往右上約 1.5~2 度傾斜，非完全水平的表現。但也不是傾斜到像楷書或仿宋，讓閱讀的橫線連接產生困難。

特點 ③：

因橫筆粗些，所以橫折的轉彎處不過於突出，再增加如墨井的小缺角，降低轉折處的厚重感，尖點處也用小 R 角處理，雖然會造成 FontLab Studio 對縮放、旋轉等變形的計算問題，但不可為了順應 FontLab 而削足適履。

特點 ④：

點的迴鋒處除了一般的水滴形外，另有增加小勾的造型，也是讓字體更有書寫的流暢感，但不能多。

特點 ⑤：

古典的上提起筆不只是水滴感，已經過度獨特。回歸到書寫的原本的樣貌，強調整體的匹配性。

○ 正式製作與修改

用 FontLab Studio 來執行製作，建立筆畫與字根部建資料庫，一方面衍生設計，另一方面也重新檢驗用 Adobe AI 繪製的樣本，需耗時做到這麼細微的調整，不是一蹴可幾。

東
今
酬川
鷹

→

東
今
酬川
鷹

東
今
酬川
鷹

用 Adobe Illustrator 繪製的樣本。　　FontLab Studio 正式製作與修改。　　重疊比較看出細微調整。

142

○ 中宮適當但底部穩定

比較來看明體的中宮不像黑體被做得很大，大致上都是很適當的，而清新明也不似清圓體的寬中宮，但是言字的口和當字的田不寫窄，讓底部如東字有支撐，清新的字體又保有穩定性，就是態度柔和卻很肯定的特質。

斜約 1.7 度

斜約 1.4 度

傾斜度控制讓字符的右下方稍降低一些，比較穩定。

東國當言

清新明 Bold

東國當言

思源明體 SemiBold

東國當言

小塚明朝 Kozuka Mincho Pr6N B

東國當言

華康明體 Std W7

○ 再比較明體的問題

橫線粗細不變和三角垛控制不好，也造成空間疏密度不勻，當然也會造成灰度的不勻。

興艷電建縫　　　興艷電建縫

清新明 Bold

興艷電建縫　　　興艷電建縫

思源明體 SemiBold

興艷電建縫　　　興艷電建縫

小塚明朝 Kozuka Mincho Pr6N B

興艷電建縫　　　興艷電建縫

華康明體 Std W7

興艷電建縫

用 14 pt 來比較，更
可看出做為內文時的
問題。　　　　　　興艷電建縫

SimSun Regular

○ 歐文數字符號設計

開發與中文整體 DNA 搭配協調的歐文、日文與數字、符號等，強化家族感，而搭配明體的日文五十音較柔和。當有設計師跟我說英文字體只要找最佳的來搭配即可，則是觀點不同。

ABCDEFGHIJKLMN
OPQRSTUVWXYZ
abcdefghijklmnop
qrstuvwxyz
0123456789@&?!
あいうえおかきくけ
こさしすせそたちつ
アイウエオカキクケ
コサシスセソタチツ

○ 協調的混排

UNIQLO 優衣庫

UNIQLO（日語：ユニクロ）是經營休閒、運動服裝設計、製造和零售的日本公司，由柳井正創立。原本隸屬迅銷公司旗下，在 2005 年 11 月 1 日公司重整後，UNIQLO 現在為迅銷的 100% 全資附屬公司，1999 年 2 月該公司股票在東京證券交易所第一部上市[4]。並以預託證券形式在香港第二上市，2014 年 3 月 5 日正式在香港掛牌上市（FAST RETAIL-DRS；股票代號：6288.HK）。定位為「快時尚」的 Uniqlo，目前為全球知名服裝品牌之一，除了日本之外目前在全球十七個地區展開業務。

一節錄自維基百科

Cosplay 的詞源

Cosplay（日語：コスチューム・プレイ，和製英語：costume play，簡稱コスプレ）此名稱起源於 1978 年 Comic Market 召集人米澤嘉博氏為場刊撰文時，以「Costume Play」來指出裝扮為動漫角色人物的行為，並由日本動畫家高橋伸之於 1984 年在美國洛杉磯舉行的世界科幻年會時確立以和製英語詞語「Cosplay」來表示。

– 節錄自維基百科

潔美夏荷
—2021 仲夏於台北市植物園

Pure
Lotus

竹里館

王維

Bamboo Hut

獨坐幽篁里，

彈琴復長嘯。

深林人不知，

明月來相照。

京都嵐山

東國書愛安機豐調柳須盈永

東國書愛安機豐調柳須盈永 ABCDEFGHI

東國書愛安機豐調柳須盈永 ABCDEFGHIJKLMNOPQ

文鼎 DC 清新明 Bold

俥 双 啓 喆 堃 塩
坂 峯 强 彦 户 枥
沢 湾 瀞 煊 爲 猪
綫 羣 蟎 踪 邨 鷄

增補許多常見卻打不出來的字,稍微解決缺字的問題。

○ 字體上市前的品質檢測與管制

① 碼位上的錯誤

放錯碼位會導致想要打出的字卻變成其他的字，在 Big5 規格中磅
礴的礴反而要出現在增補字 Unicode 7934 中，而清圓體把礴放到
Unicode 7921 的碼位，已修正，也準備再做增補字。

磅礴　磅礴

② 寫錯

連畫字因聿穿頭連接到田也不行，聿不穿頭怎麼書畫？牛口為告字，
但為符合台標牛不能穿頭了，但也有些字體從舊寫法讓牛穿頭，這
也是困擾設計的標準。

筆畫　浩然

③ 瑕疵

組字時的突出造成外框聯合後筆畫隆起，但是如果不嚴重，到底有
多少容忍度？連節點太靠近也會被判定為瑕疵，需刪節點。曲線筆
畫的整體平順度不夠和節點誤移到不佳位置等問題，卻都不會被判
瑕疵。

④ Contour 方向性錯誤

輪廓 Contour 是有方向性的，黑色是外部
要順時針，白色是內部要逆時針，方向性
錯誤會造成輪廓重疊處變白色，一定要改。

⑤ 字根一致性

字根要盡量一致，前面已經談過，但清新明前面四個土字根不接上端的提筆，但耋字有
連接，不影響空間結構、灰度時就連接可使字符單純些。

至垤致屋耋
詹簷儋膽黵

⑥ 雜點、反折問題

筆畫的節點愈複雜，將來使用 FontLab 縮放、旋轉多次後，產生的雜點、不平順處也
會相對的多，只要有雜點、反折就要人工調修。但是高品質是視覺高品質，有視覺問
題的再修改，不是要修改到數值完美無瑕，過度品質只會讓造字變苦難。最後把字體在
Microsoft Word 加粗，模擬不正常的使用狀況，做壓力測試，突然有尖角的再調修。

進入數位時代後，設計師如何不被數位框架所束縛？回歸人的本質思考更是個大課題。

字體的教學課程

○「字型設計實務專案」教學課程

2020 年底由朝陽科技大視覺傳達設計系劉棠思老師主持的「高階字文設計師學程」邀我擔任「字型設計實務專案」授課教師，除了教授字體設計相關知識外，最重要的是實作。課程雖每兩週才一次，但是學生平日已忙於課業，又得 Covid-19 疫情下週六假日進行整天的訓練，毅力真是強大。

對學生的練習實作強調特質，容許創新與創意，不是非得上市不可，但依然要求每位學生於九宮格中從永字開始並畫樣本 12 字草圖，草圖也是先畫骨架，再填字重、外廓，部分學生的問題多是只有骨架而未能填重量，要求其需完整填滿重量，就像一個人只有骨頭沒有肉，特質出不來。我跟學生先就草圖討論，用燈光桌或描圖紙一一重畫、示範，讓學生比較經調整後的特質、正形與負空間關係、重心、大小修正與平衡等等，並請學生重新再畫第二次草圖，再就草圖討論，待學生有字面框比率概念和完整的筆畫造型特質後，才進電腦去繪製字體，因學生不熟 FontLab Studio，就用 Adobe AI 來製作，樣本 12 字與字體名稱做好後需印出來互相評圖，然後我不是在學生的字體上註記修改意見，而是用描圖紙再重畫、示範，直接和學生一對一溝通，透過不斷修正與比較，才能把基礎打好，接著才教授衍生設計的技術與注意事項，讓學生徹底改變過去直接在電腦上做設計的習慣。最後把完成字體加上應用設計輸出大展板，透過展示與發表確認設計理念的落實，而我的指導與評論應該沒有太過毒舌，綜觀整體成果令人相當滿意，學生的表現比我 20 歲時更加優秀，同時也為字體設計的良田埋入希望的種子。

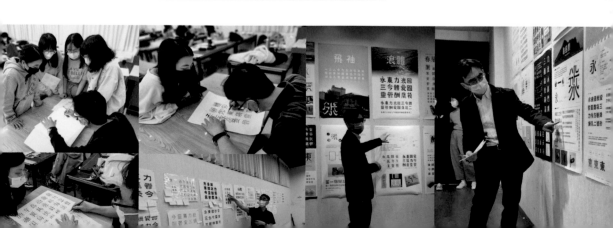

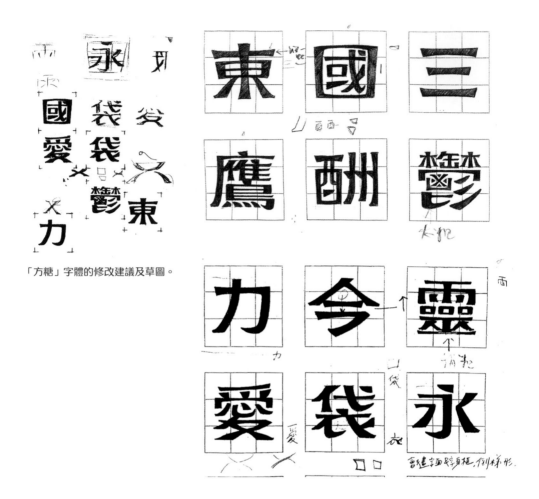

「方糖」字體的修改建議及草圖。

永 東 國 酬 愛 鬱
靈 鷹 袋 三 力 今

何怡瑾所創作「方糖」字體發展過程。

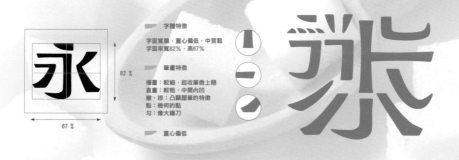

字體特徵

字面寬扁，重心偏低，中宮鬆
字面率寬82%，高67%

筆畫特徵

橫畫：較細，起收筆微上翹
直畫：較粗，中間內凹
撇、捺：凸顯壓筆的特徵
點：幾何的點
勾：像大鐮刀

重心偏低

82 %

67 %

字樣

永東國酬愛
鬱靈鷹袋三
力今方糖牌
煉乳二號砂

字級排版

永東國酬愛鬱靈鷹袋三
力今方糖牌煉乳二號砂
48pt

永東國酬愛鬱靈鷹袋三
力今方糖牌煉乳二號砂
36pt

永東國酬愛鬱靈鷹袋三
力今方糖牌煉乳二號砂
24pt

永東國酬愛鬱靈鷹袋三
力今方糖牌煉乳二號砂
12pt

永東國酬愛鬱靈鷹袋三
力今方糖牌煉乳二號砂

永
東
國
酬
愛
鬱
靈
鷹
袋
三
力
今
方
糖
牌
煉
乳
二
號
砂

永
東
國
酬
愛
鬱
靈
鷹
袋
三
力
今
方
糖
牌
煉
乳
二
號
砂

設計理念

身為台南人，糖到外地人對「食物的甜味」的回饋特別多，自己也特別有感觸
這款字體以台南孔廟的屋頂形狀為發想 想讓字體帶有堅毅的個性且內斂

橫、直畫中央微收細，讓被包圍住的白空間有膨脹感，也造成筆畫的稜角感
點的造型則是像雕刻般的有機形，為了使字體更方正，特地把字高壓扁

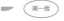 手繪草稿 第一版 第六版

字體應用

方糖體 | 設計者：何怡瑾 | 朝陽視傳 | 110學年度高階字文設計師學程 | 字型設計實務專案課程 期末提案

何怡瑾所創作「方糖」字體的展示。

「宅圓」字體的修改建議及草圖。

吳宛錡所創作的「宅圓」字體發展過程。

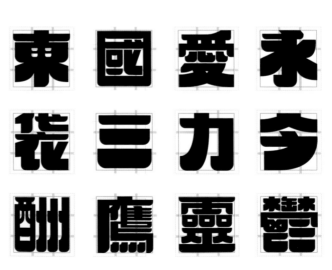

吳宛錡所創作的「宅圓」字體。

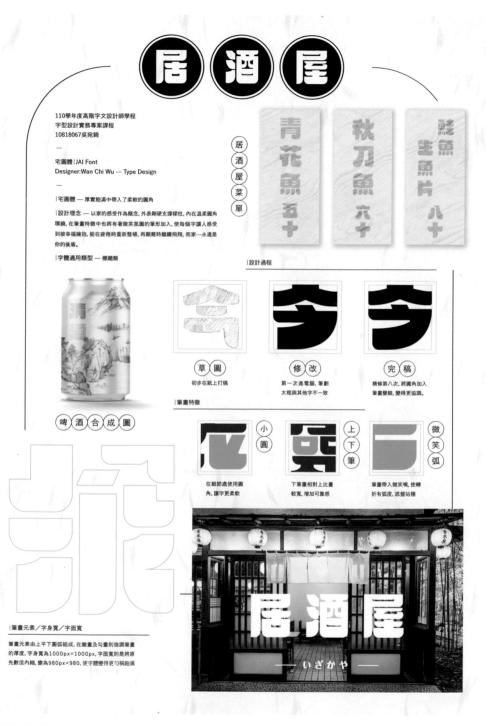

居酒屋

110學年度高階字文設計師學程
字型設計實務專案課程
10818067吳宛錡
—
宅圓體│JAI Font
Designer:Wan Chi Wu — Type Design

│宅圓體 — 厚實飽滿中帶入了柔軟的圓角

│設計理念 — 以家的感受作為概念，外表剛硬支撐樑柱，內在溫柔圓角環繞，在筆畫特徵中也將有著微笑氛圍的筆形加入，使每個字讓人感受到被幸福擁抱，能在疲倦時重新整頓，再艱難時繼續飛翔，而家─永遠是你的後盾。

│字體適用類型 — 標題類

居
酒
屋
菜
單

青花魚五十

秋刀魚六十

鮭魚生魚片八十

│設計過程

草　圖
初步在紙上打稿

修　改
第一次進電腦，筆劃太粗與其他字不一致

完　稿
精修第八次，將圓角加入筆畫變細，變得更協調。

│筆畫特徵

小圓
在細節處使用圓角，讓字更柔軟

上下筆
下筆畫相對上比畫較寬，增加可靠感

微笑弧
筆畫帶入微笑嘴，使轉折有弧度，底盤站穩

啤　酒　合　成　圖

│筆畫元素／字身寬／字面寬

筆畫元素由上平下圓弧組成，在撇畫及勾畫則強調筆畫的厚度，字身寬為1000px×1000px，字面寬則是將原先數值內縮，變為980px×980，使字體變得更勻稱飽滿

吳宛錡所創作的「宅圓」字體的展示。

Lesson

4

圖像與文字
造型的應用

文字造型 Lettering 稍微會偏向 Display Type，
一般來說，適合設計師做視覺表現。

無目的寫字 vs 有目的文字造型

設計師或愛好書法者常用字跡 Calligraphy 沒有特殊目的握筆揮灑，就是寫字，但是當
董陽孜老師為講義雜誌書寫雜誌名稱專用字，這就是有目的文字造型了。我曾像小孩塗
鴉般隨興寫了可愛的手寫字，再抽取適當的字組合起來成為客戶品牌名 hurdy，搭配標
誌成為文字造型。

為馬祖地方特產店寶利軒寫書法字，搭配書法造型的 P 字成為標誌，也是有目的的文字
造型。

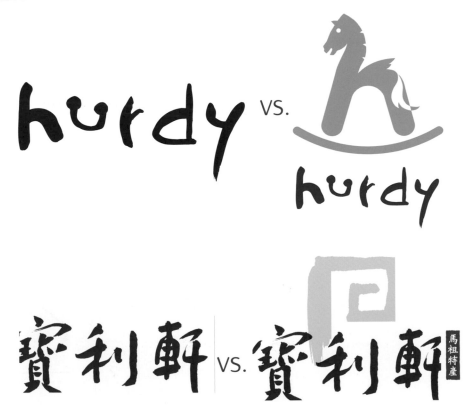

英文的文字造型

① 認識字符的本質與純粹的設計

找一個英文大寫字母，在 A4 紙上，嘗試用極小的設計，盡量保持原字符，做出 16 個變化，感受文字造型的特質，是在平衡調和中，加入對比、特異等戲劇性，並非來自過度的矯飾。我選擇 Frutiger 65 Bold 的 A 字，是非常俐落的人文字體，移動橫線、長短、位置、切除、斷開等簡單的設計手法，添加、複雜的暫時去除，留下這 16 個變化，從這種基礎的訓練開始暖身，去理解純粹的設計更富力量。

當然也可用其他字母來練習，強調探討極小變化的可能性，位置調整一點、只切一處、加一道白線，不要加入其他底紋。Less is more. 如果覺得無感，就還沒暖身足夠。

② 負形空間形成正形線條

標誌經常使用單一文字做設計，蔡啟清設計的標誌概念結合兩位創辦人姓氏蔡的 T 字與涂的 T 字，一半無襯線字，另一半是襯線字，傳達夫妻是「另一半」的涵意，由我設計的 Blendix 字體也可看到這概念。從單純結合的 T 字，漸用透視來呈現 T 字進入圓滿的設計世界，這裡的白線條是正形，只注重正形的線條，負型空間沒有效果，新修改的設計則用負形空間形以成正形線條，讓正負形互為視覺作用，關係更為巧妙，T 字中有 T，保持剛中帶柔、陰陽並濟，堅持更純粹的開拓精神。

設計標誌概念結合兩位創辦人姓氏蔡的 T 字與涂的 T 字，一半無襯線字另一半是襯線字，圓形象徵用創意點亮世界。

第一代蔡啟清設計標誌

設計新標誌用負形空間形以成正形線條，T 字中有 T，更純粹、更有牛的開拓精神。

第二代蔡啟清設計標誌

③ 結合兩個英文字母

選兩個英文字母，大小寫不拘，運用各種設計方法結合兩字母，結合不是單純將兩字湊在一起，首先培養對各種字體樣式的敏銳度，才可以找到筆畫間、正負形間的微妙關係，透過切除、交疊、穿叉、變形、重組、再設計，結合成為一完好整體。先選擇 A、B 兩字母來實作，沒有特定目的，所以不一定要選一個定案設計，重點是練習與調整。

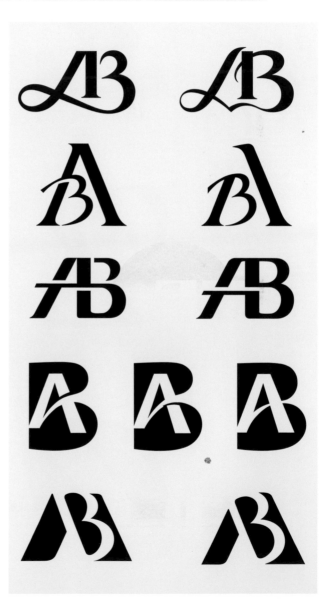

草圖的繪製是最基本的功夫，沒有草圖不能開發腦力。

再選擇 O、Z 兩字母實作，同樣嘗試各種表現方式，沒有設限，找到兩個字母間的最佳關係，也不選一個定案設計，重點還是練習敏銳度，為標誌設計打下紮實基礎。

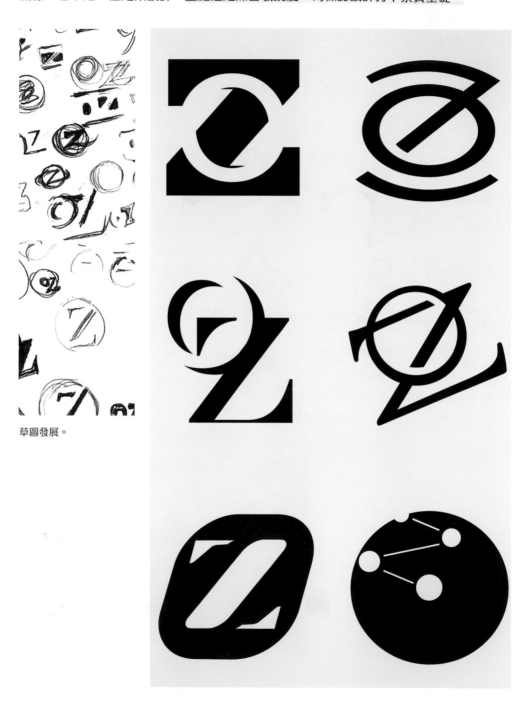

草圖發展。

④ 結合字母與圖形

4-1

第一組實作練習在不改變字體造型下嵌入圖形：鮭魚 Salmon 的 S 字與鮭魚圖形、鵪鶉 Quail 的 Q 字與鵪鶉圖形。1. 完全不更動 Arno Pro Bold 字體 S 字的條件下，只加上魚頭線條，利用魚鰓弧線表現出鮭魚的造型。2. 可適當的修改 S 字，讓鮭魚的造型可以更加明顯。再來則是 1. 完全不更動 Arno Pro Bold 字體 Q 字的條件下，只加上極少的圖形元素，表現出鵪鶉的造型。2. 可適當的修改 Q 字，使鵪鶉的造型更加明顯。

完全不更動 Arno Pro Bold 字體 S 字的條件下，只加上魚頭線條，鮭魚的造型比較不明顯。

適當的修改 S 字缺口，讓鮭魚的造型可以適當融入。

上方是完全不更動 Arno Pro Bold 字體 Q 字的條件下，只加上極少的圖形元素，表現出鵪鶉的造型。右方是可適當的修改 Q 字，使鵪鶉的造型更加明顯。

草圖發展。

4-2

第二組實作則練習在各種不同字體造型中，嵌入圖形，如：結合杏桃 Apricot 的 A 字與圖形。先以反白方式做出四個杏桃的圖形被包含在大寫 A 和小寫 a 中的造型，這樣就結束了？再從另一方向，改以線條方式設計小寫 a 被包含在杏桃的圖形中的設計，切除一些 a 字的直線，可讓負空間更開闊感。這也是模擬標誌設計提案的可能性，只從一個方向找結果，難發現新的可能性。

接近到最後的設計，其實已經可以了，但是總覺得細節與造型可以再調整。

再比較經調整後的設計，這是 Know Why 知道壞在哪裡，可以精益求精。

⑤ 十二生肖賀卡

將生肖英文字首字結合生肖圖案，重點是全體的組合圖形感，應用於賀年卡設計，並不是造一個標誌視覺而已，想像空間更大。

羊 Goat，將羊角與耳朵設計成 G 字，因陽與羊同音，在羊角中匯入陽光幾何造型，還帶原住民圖騰味道，再適當點綴羊的部分臉部，羊的頭部隱約呈現，底色是明亮的淺水藍，以羊光年短語祝福在羊年中生命充滿陽光、人生幸福亮麗。

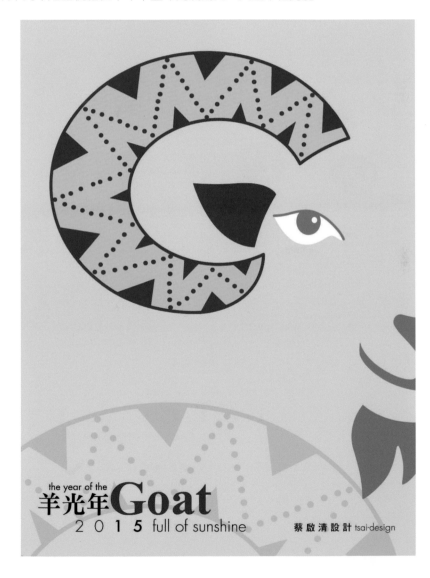

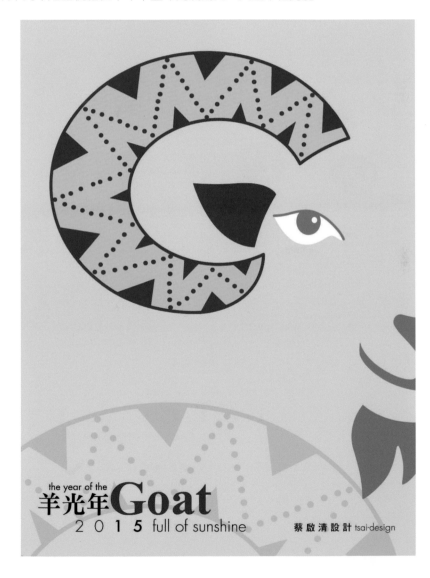
the year of the Goat
羊光年
2015 full of sunshine
蔡啟清設計 tsai-design

猴 Monkey，M 字以手繪造型成為猴子頭上的美人尖，嘴巴則是以一根香蕉替換，喜猴
年在傳達與朋友們以喜樂相交。

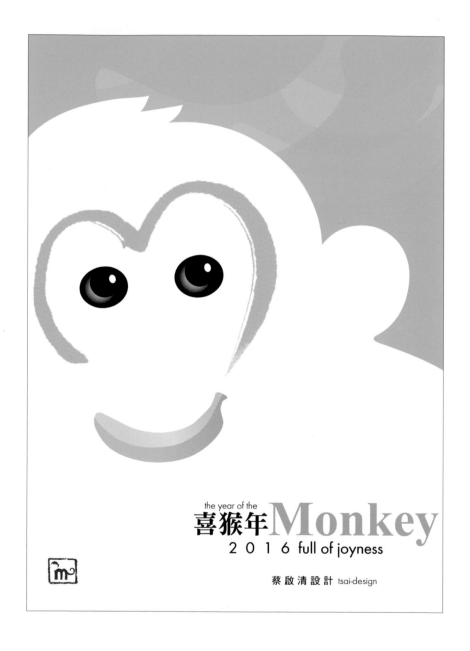

the year of the
喜猴年 Monkey
2 0 1 6 full of joyness

蔡 啟 清 設 計 tsai-design

雞 Rooster，手寫流暢的 R 字巧妙勾勒出雞的造型，紅色圖案更強化盎然的生命力，以生雞年來祝福身體健康生猛與機會。

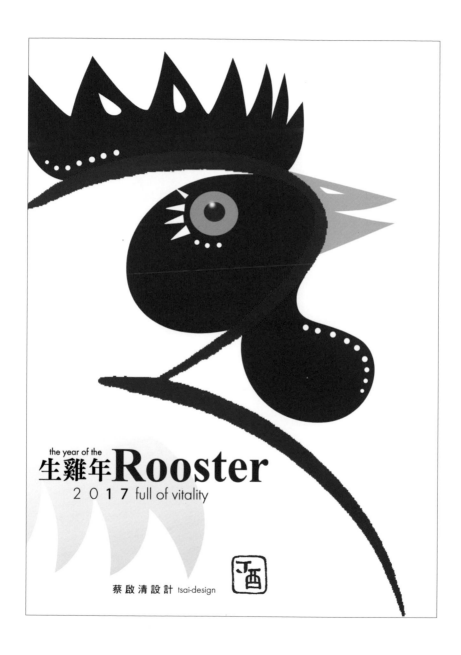

the year of the
生雞年 **Rooster**
2 0 1 7 full of vitality

蔡啟清設計 tsai-design

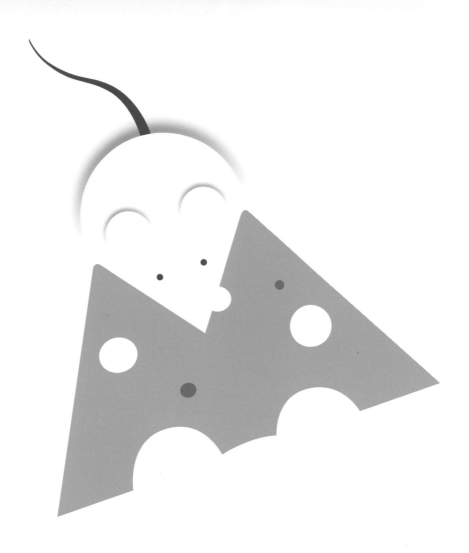

 鼠迎利
The year of the **Mouse**
brings you prosperity**.**
2020

蔡啟清設計 tsai design

鼠 Mouse，M字先設計成起司片，再將老鼠的頭部線嵌入 M 字缺口，搭配線條與造型，
呈現正要去吃起司的動態，鼠迎利希望每位朋友都能獲利。

虎 Tiger，T 字虎眉與鼻整體連接，老虎化身聖誕老人，減低老虎的兇猛、增添趣味。

T 字與表情還不理想，需修改。

兔 Rabbit，這次 R 字變成在兔子頸上的領結，增添了過年的華麗感，兔瑞氣帶來無比祥瑞、圓滿吉慶。

用比較多的篇幅來介紹賀卡，因為如果設計師只要美感而沒有樂趣，會失去了做設計的意義。

到這版草圖已畫了數十次。

⑥ 字義傳達

6-1 Fish

任選一動物的英文字，首先將該動物與首字英文字結合做造型，而其他各字也需搭配情境與造型，可用現有英文字體或自行設計，完成此動物之字義傳達設計。大多數學生會選 Fish、 Bird，或許以為比較簡單，那我就用 Fish 來練功，愈簡單的其實愈難，因為被做爛了。電腦不會給創意，重要的事重覆說三次「sketch、sketch、sketch」，原型設計好了，再進階就得細調，這更需靠設計師個人的修煉了。文字造型雖可 Fun 些，但只要呈現創意特點，圖與字形巧妙結合，不可過度設計而失去基本辨識。

從草圖中尋找出好概念。

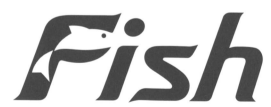

初版設計稿。

魚尾巴旋轉向下呼應斜直筆。

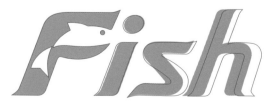

再調寬 s、h 兩字。

比較。

6-2 FAT

選擇 FAT 來設計，只是剛好看到網路上有此設計，不需要過度去解釋為歧視肥胖，思考設計如何能簡單調整就表現得更適切。另外再用小寫 fat 繼續來練習實作，源自百事可樂被搞笑的標誌，讓造型如何更加誇飾。再者因為速食文化興盛，也可提醒該注意健康問題。

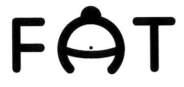

偶而看到網路上的設計，卻已找不到，應該不會遭下架吧！

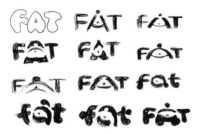

概念發想草圖。

6-3 Roots

文字造型教學時常要求學生用簡潔的方式來傳達字義，自己也不可忘記設計的鍛鍊，為傳達 Roots 這個字義，我改用誇張 script 的纏繞呈現高裝飾性，操控 Arno Pro Regular 的英文字使其更多變與複雜性，而其意念依舊簡潔。我並不是特別偏好 Arno Pro，只是隨意挑選。

選用 Arno Pro Regular 的英文字。

開始草圖繪製。

⑦ 菲思特西式餐廳 F 字標誌設計

針對菲思特西式餐廳標誌設計，提案多款 F 字設計，最後選擇結合 F 字與笑臉。笑臉是
強調給顧客的承諾：服務及餐飲快速、滿意，而色香味是食物最重要的本質，標誌對應
以眼觀色、鼻聞香、口嚐味。

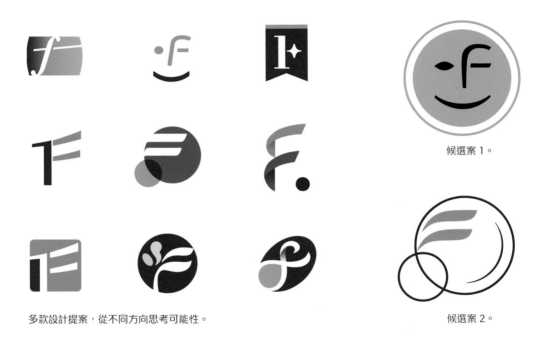

候選案 1。

多款設計提案，從不同方向思考可能性。

候選案 2。

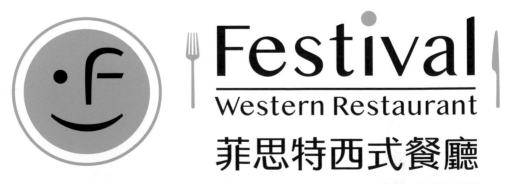

英文字體選用 BanglaMN，而中文字搭配英文字特質重新設計。

⑧ iQmax 文字標章設計

為豪紳纖維的品牌名稱 iQmax 所創作之文字標章設計，營造出：① 將機能智慧融入纖維的親和形象，又能有創新的風格。② 呈現優質戶外健康用品之定位，邁向國際舞台的態勢。

草圖發展。

iQmax

iQmax

iQmax

iQmax

iQmax

iQmax

iQmax

iQmax

純粹用文字來設計標誌，不是找一些字體拿來組合、拚湊而已，為更能凸顯特質，字體大都經重新設計。

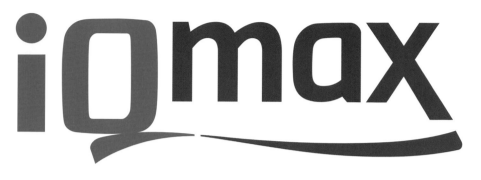

完成設計定案，柔和的線條表現纖維的舒適感，線條從 Q 的字尾延伸到 x 字，產生連接感，有動有靜，而橙色傳達熱誠與升溫、灰色傳達冷靜與降溫。

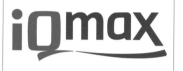 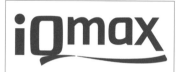

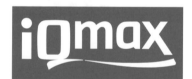 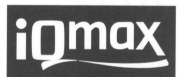

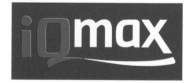 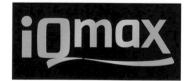

文字標章在背景色上的色彩計畫。

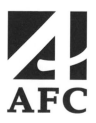 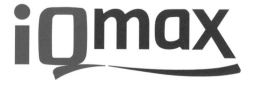

豪紳纖維品牌 AFC 與 iQmax 文字標同時出現的組合規範。

⑨ TCOM 文字標章設計

台灣分子矯正營養醫學研究會的英文簡稱 TCOM，分子矯正醫學的概念是是由兩度獲諾
貝爾獎得主 Dr. Linus Pauling 創始，疾病產生源自細胞代謝異常，防治疾病必須瞭解
細胞分子所需，將營養素矯正（ortho）並保持最佳濃度，讓細胞充分發揮其生體機能，
提高自然治癒力，進而改善疾病、維持健康。TCOM 設計概念是以 O 字為中心，細胞分
子在其中與營養分子的完美結合。

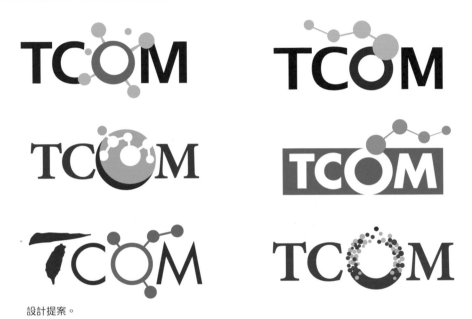

設計提案。

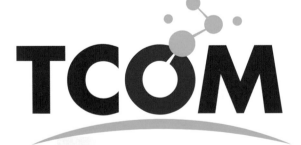

完成設計定案與搭配中文字體。

中文漢字的文字造型

文字造型與字體設計的目標有些不同，可以先暫時不用 1 em 或 1000x1000 upm 的框格，依據只要視覺傳達目的，構想文字造型樣式，只需上中下三條導線，上端線、中間線和基線也就是下端線，而且因中文文字字幅不是等寬，不需每個字畫同樣大小的米字格，這樣反而容易造成群字大小不一和字元間距不良，可先決定某一個字的寬度，再依據每一字相對寬度直接用鉛筆來手繪草圖，不是做字體設計，不需過於緊繃。

○ 再談幾個設計上可留意重點：

① 口的下方（腳）造型

標楷體成為中文漢字標準後，口字寫法完全改變，口字只會有左下方突出的造型，但日、目等左右都還會有，因為書法收筆的效果，而齒字就令人更頭痛，只突出右下方，這些突出如太長，反而不理想，基本上短的好，甚至可以全去掉，省去不統一的麻煩。

口 日 晶 睛 咖 齒
標楷體

口 日 晶 睛 咖 齒
Adobe　繁黑 Std

口 日 晶 睛 咖 齒
華康黑體 Std W7

② 貫穿與被包圍的粗細

以毌、田、申三字來做比較。毌中間橫筆、申的中間直筆貫穿，做為視覺支撐，可以粗些，而被包圍的內橫、直筆可以細些。

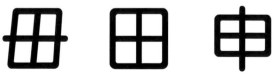

文鼎圓體的申字中間直筆貫穿，但筆畫細了些。

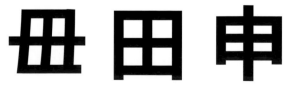

Adobe 繁黑 Std 田字中間被包圍的十卻粗了些。

○ 筆畫過度連接出頭造成錯視

英文中提過如果 C 字開口太小，容易誤認為 O。因此，在中文漢字中需留意的除了之前提過的市與巿，還有己已巳、毌毋母、末未、土士等。

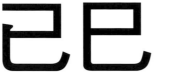

華康黑體已字出頭突然有明體的三角垛。

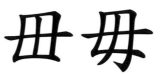

標楷體有辨識的優點。

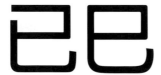

Adobe 繁黑的巳字勾筆過長。

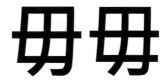

微軟正黑毌完全會誤認成毋。

○ 左方可以稍小一點點

當左右兩部分結構都是對稱或相同，視覺上會因左方比較重，所以右方都稍稍大一些來平衡、左右不完全是相等。

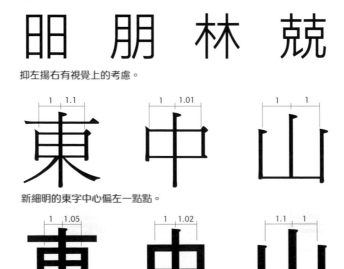

昍 朋 林 競

抑左揚右有視覺上的考慮。

新細明的東字中心偏左一點點。

華康黑體 Std 的山字中心偏右了。

○ 過寬與修正

中宮舒展一點的字，字看起來比較方正，因為充滿、也相對比較大，許多中文字體強調方正，但是過寬大方正又會如何？中宮太鬆好嗎？之前已經提過的，也再看看「賣美麗豪車」。

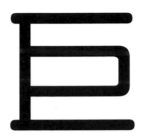

中宮 得太鬆方正，完全失去漢字感覺。

調整成適當的中宮。

賣美麗豪車

Adobe 繁黑 Std B 是中宮過鬆與方正的呈現，賣字的网更過度，麗字超大。

賣美麗豪車

華康黑體 Std W7 是中宮鬆緊不一，賣與豪字會超大。

○ 中文的斜體與窄體、寬體

中文字基本上透過電腦所作的義大利體與窄體、寬體，只是類似的效果，其實需要修正，還好有些字體已陸續開發中。而義大利體基本上還可以再手寫感一些。

傾斜
傾斜

類斜體會愈來愈傾倒。

清　清

華康粗黑體的類義大利體與類扁體。

窄扁
窄扁

類窄體直線會愈來愈細線條不順。

清　清

視覺修正。

寬廣
寬廣

類寬體直線會愈來愈粗。

清　清

華康粗明體的類義大利體與類扁體。

清　清

視覺修正。

① 造新字

鬧字是鬥部，鬥中有市是鬧，表示市場很吵，但如果門庭若市，門中有市，卻沒這字？
沒字就自己造，也是好玩。第三性時代來臨，男女不再有別，填字下的力，改為女，新
字呈現田裡的女性，已經也有人做過，但是沒關係，用黑體加上一些明體的造型來傳達
男變女，也會有不同詮釋。

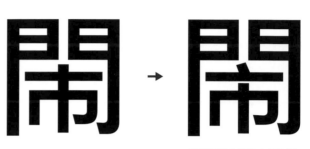

從蘋果儷中黑的市再調整。

草圖構想。

② 詞語合字

用成語的「錦上添花」來合成一字，首先讓錦字在下、花字在上，就已有傳達其意義，但是太複雜。再找錦與花兩字相似處結合成一個更會意的字，花字筆畫粗一些，以凸顯花字。

草圖構想。

完成設計有廟宇用執事牌字體的獨特感。

霧裡看花，花裡看霧、花非花、霧非霧、似霧亦似花。多體會行書的運筆轉折，減少筆畫，更能將花字融入霧字中，整體的形要求近似。並做成漢字海報參加 2019 跨界 · 美學 · 國際華文漢字創意海報設計展作品。

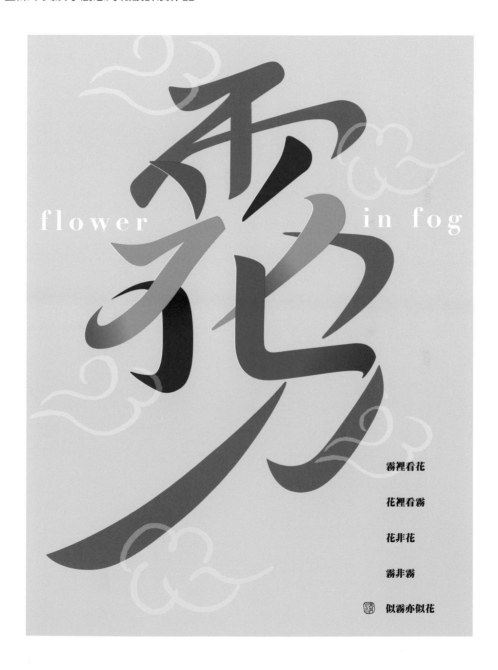

③ 單字系列連作漢字海報

用基與隆兩個單字來做漢字海報，並形成系列連作。兩字用幾何分割再組合，因基隆是
山與海的城市，所以基字是與山、鳶結合，呈現山光。

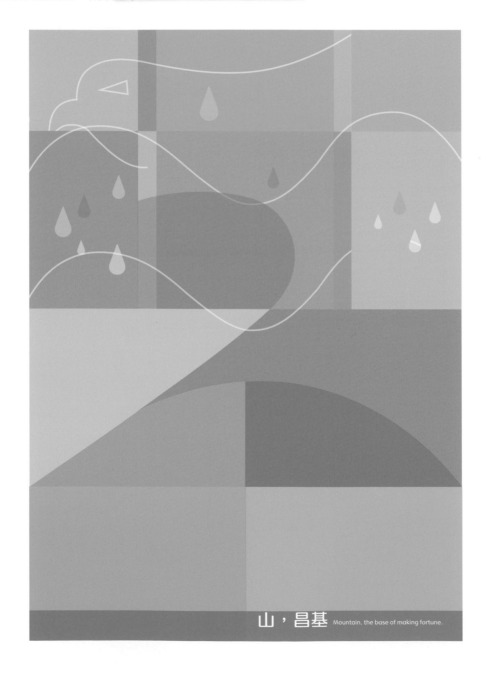

山，昌基 Mountain, the base of making fortune.

隆字則與海、魚結合，彰顯水色，兩連作稱為山昌基、海興隆。連作並形成左右強烈的連接感。

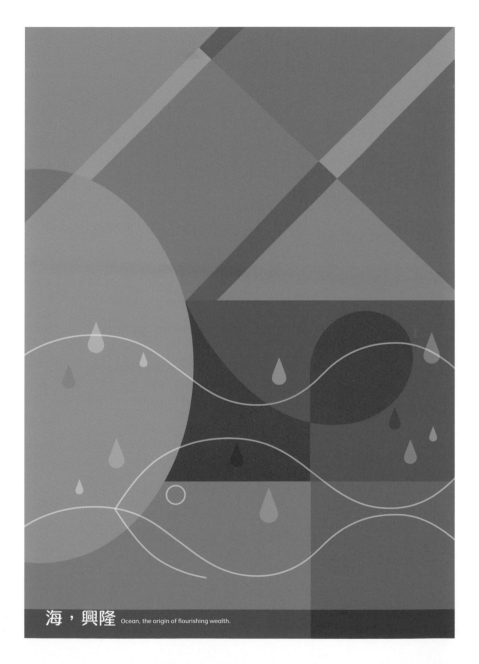

海，興隆 Ocean, the origin of flourishing wealth.

④ 點陣字的造型簡化

點陣字就是做格點造字,愈簡單其實愈難簡化,尤其是格點極
少的狀況下,更有助好好掌握文字的形態。30 年前進大同擔
任視聽產品設計課長時,就曾與同事一起設計錄放影機顯示的
點陣字,一般來說 16x16 格點,比較好設計,容易識別,假
設要在 12X12 格點寫進「濾電腦藍光」五字,右方留一格做
兩字間距,字符的簡化不只要顧及外形,拿掉的部分與留下的
要有暗示作用,筆畫能不連接時就不要接住,切斷會有助於辨
識,調整出兩個不同設計樣式,看哪一種比較好辨識,另可再
參考タイプバンク編「The TYPEBANK—現代日本のタイプフ
ェイス」。如果改成是圓點 LED 顯示,點的效果不完全連接,
處理會比較容易,辨識度也稍提高了。

格點字又開始流行,應思考如何有助於辨識。

LED 顯示的字體不能只是靠電腦產生,也需仔細規劃。

⑤ 清字田書法標誌

我專心致力成為清字田設計工作室的字耕農，而清字田也需要一個識別，藉書法來呈現東方的書寫文化傳承，先使用軟筆和毛筆無目的隨意書寫幾十個清字，我不是書法家，呆蠢的、結構奇特的也要嘗試，再選出清新爽快的清字，做有目的文字造型，搭配田字與九宮格的數位呈現，同時彰顯人文特質。最後再結合字體設計的綠色點造型，有畫龍點睛的效果。

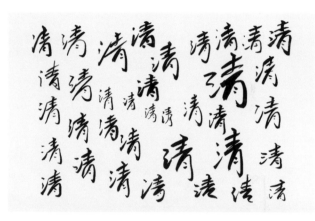

蔡 啟清
Chi-Ching Tsai

清字田　蔡啟清設計
字耕農　設計教學　　LineID:chichingtsai

清字田 ChinFont

名片設計與用字。

⑥ 不受控的綠色小窩

綠色是我最喜歡的顏色，從大學時期接案的小小工作室綠色小窩開始到蔡啟清設計、清字田，都是綠色。綠色小窩刻意完全不受控，粗粗的筆畫、圓圓的端點，像成長的形體、生機盎然，表現年輕時的玩興。重新調整讓負空間更加適當，線條順暢而不是臃腫，還發現起初的窩字寫錯了，加上窩的兩點後，彷彿一動物頭部顯現出在窩中，真是有趣。

綠色小窩
草圖繪製。

設計初稿。

修正設計。

修正設計與設計初稿之比較。

完成設計定案。

⑦ 書籍名：預見未來

作者原本想用「預見未來」為書籍名稱，談歷代智者預測智慧，把「預見未來」當成一朵花的概念，希望我能協助，用 Roots 般的花體，但只需幾個字結尾筆劃相互勾連即可，怕字體以外的線條太多，容易讓讀者心生畏懼，會認為未來很複雜。我就給了他建議和設計，年輕人有理想，給他祝福與贈禮，或許將來會用得著。

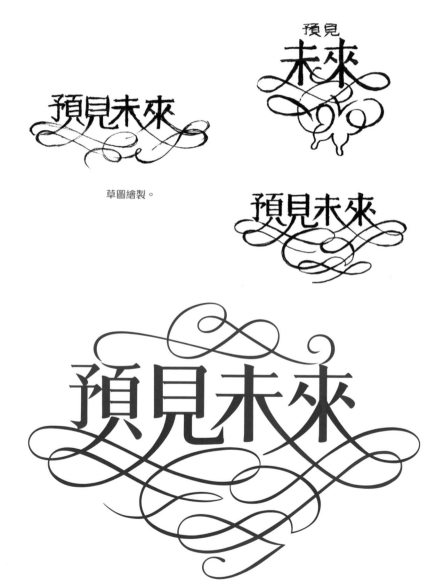

草圖繪製。

⑧ 自由季品牌標準字

自由季是福建泉州一家背包製造商,想要擺脫 OEM、自行發想的品牌,約都簽好了,準備提案,卻不見支付款項,雖然最後作罷,還是可分享自由季的中文字體,先做正體字,比較容易修改,再用電腦傾斜後調整成視覺的斜體。三字均有共同的下弧線造型感,較輕的字重呈現自由無拘束的特質,去除背包原本給人笨重感。

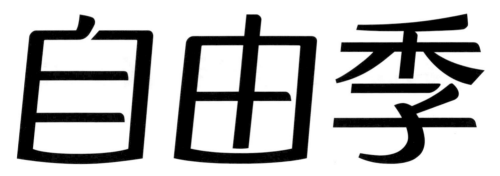

三字先做正體字,比較容易修改,再用電腦傾斜。

再調整成視覺的斜體,右下向右外推一點就不會有傾倒感。

調整過的視覺的斜體與傾倒感的電腦傾斜比較。

⑨ 企業名稱標準字

企業名稱標準字既要穩重、信賴感、好辨識，但又不能失去企業識別特色，因此，會依企業識別的需求重新設計。昇康實業股份有限公司企業名稱標準字從繪草圖開始，直接用鉛筆勾勒出字體型態，掃瞄進電腦軟體當底圖來仔細繪製，配合昇康實業的標誌特色調整細節的呈現。而昆豪企業有限公司標準字，因著搭配的標誌，更加有明體字的變化，呈現不同的特質。

禾伸堂企業股份有限公司的企業標準字則以研澤方新書為藍本，但方新書的字群中伸和堂字太靠近、有字太下沉，字重稍單薄無法呈現企業的力量，整體線條須加粗，旗下眾多公司的標準字，依據相同的識別特色，做出系列化的家族標準字。其實已經是字體設計的開端了。

禾伸堂企業股份有限公司

以研澤方新書為藍本重新設計調整。

禾伸堂企業股份有限公司
Holy Stone Enterprise Co., Ltd.

禾伸堂企業(香港)有限公司
Holy Stone Enterprise (Hong Kong) Co., Ltd.

禾伸堂国际贸易(上海)有限公司
Holy Stone International Trading (Shanghai) Co., Ltd.

禾琦商贸(上海)有限公司
Infortech (China) Co., Ltd.

禾琦商贸(上海)有限公司-北京分公司
Infortech (China) Co., Ltd.–Beijing Branch

禾琦商贸(上海)有限公司-深圳分公司
Infortech (China) Co., Ltd.–Shenzhen Branch

禾琦商贸(上海)有限公司-武汉分公司
Infortech (China) Co., Ltd.–Wuhan Branch

⑩ 純青農場中文標準字

純青農場的識別標誌圖形：清晨的太陽升起，豆子在自然有機的環境中呈現出飽滿的朝氣與生命力。中文標準字則用清圓體為藍本重新設計，純字的豎彎勾採用如圓新書寫法、青字下從丹，並增加一點點類似丸明的圓垛更加柔和。

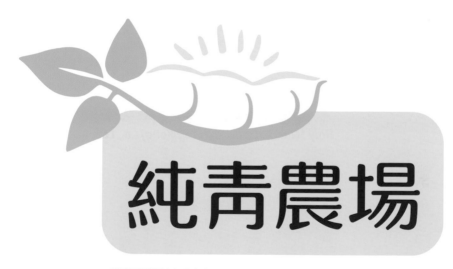

純青農場　純青農場

草圖繪製。　　　　　　　　　以清圓體為藍本重新設計調整。

純青農場

搭配圖形標誌完成中文標準字，賦予個性。

純青農場

完成中文標準字與清圓體做比較。

⑪ 大標題的文字造型：大金剛掌

各種文章標題或電影名稱標題經常需要文字造型，選用少林絕技「大金剛掌」來練功，其實大金剛掌是在金庸小說《天龍八部》中少林寺玄慈方丈手中出世的虛擬武功，威力比熟知的降龍十八掌更是強大。字體需厚實有力，但我不喜歡過度重，幾乎連負空間都沒有，大字造型如人開步站立而平伸雙臂，銳利的襯線強化武功的力度，岡偏旁內空間清空，加上的是金剛的臉部，圖案經調修後簡潔也更像岡。但是加似金剛的臉部，或加如玄慈方丈的臉部，哪種比較好呢？

構想草圖。

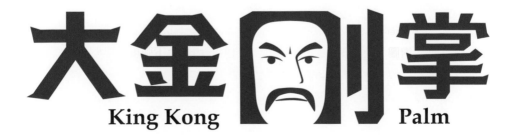

澳蘊

澳蘊

Peixe salgado de Macau

↓

澳蘊
Peixe salgado de Macau

學生原始構想。

澳蘊

澳蘊
Peixe Salgado de Macau

⑫ 畢業專題：澳蘊、尋尋秘蜜、覓東山

2019 年來自澳門學生胡雪雯的畢業製作，想讓澳門鹹魚翻身，品牌名稱：澳蘊。借她的品牌設計來解說我指導設計的過程，起初一定要她先畫標誌圖草圖，再從中選出較為合適者，才進電腦繪圖，逐漸簡化媽閣廟，底部方形圖增加上下弧度，而標準字她想用直線來表現簡潔，但稍顯硬且無力。我依照標誌圖案中的弧度特色快速把標準字畫了草圖，讓她再用電腦繪製，但最後又被我要求不斷修正調整，品牌標誌才愈來愈好，雖只是配標誌設計的兩個字而已，仍不可馬虎。

○ 2014 年紅點獎包裝設計獎指導作品：尋尋秘蜜。

賴韻安、莊蕙寧、鄭郁霖、宋家瑋、周姿儀、黃莉蓁共同創作。

○ 2016 年紅點獎包裝設計獎指導作品：覓東山。

王文怡、李淑君、黃聖耀、廖翊婷、鄒侑珊共同創作。

Logo
真實案例解析

大同公司形象
設計研究

客戶：大同公司
地點：台北市
產業：3C 產品製造與銷售
年份：1994

內銷品牌標誌與字體

外銷品牌標誌與字體

○ 課題

大同公司是國內重要元老企業，由於多角化經營，導致龐大企業體的形象面臨兩大問題：
一是，內銷品牌標誌紅色圓圈中反白圖形，而外銷品牌標誌則直接是用紅色圖形，連中
英字體設計都不一致，容易產生混淆。二是，年齡稍長的消費者只知大同生產電鍋和電
扇，而年輕消費者更是完全和大同脫節，甚至有流傳說法，家中小孩會抗議家長買大同
電視，新業務的拓展極為困難。

因我曾在 1991 年留學時做了一套大同公司新 CI 作品，回到大同公司服務也向林前董事
長挺生先生展示，並致力於大同公司形象的提升，到 1994 年林前董事長要求當時的林
處長季雄成立 Task Force，領導設計部門重新審視大同公司形象，由我負責設計統籌與
執行，年輕時對接任這工作充滿了希望，將重新建立消費者的溝通當成首要目標。

○ 設計目標

① 考量到與舊有標誌的連結，保留現有標誌的更新與全新標誌設計雙軌並行的設計提案。

② 擁有悠久歷史的公司有保守的包袱，轉換為安定的信賴感。

③ 適切注入年輕與創新的動能，但不輕浮誇飾。

④ 傳達大同公司在發展 3C 產品改善生活提案上的努力。

⑤ 國際級的大公司除注重本土文化外宜有國際視野，標誌可使用國際共通語言。

① 提案

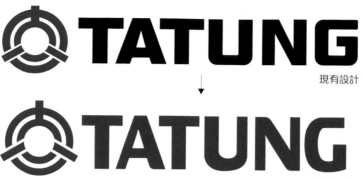

現有設計

更新設計

以下僅就我設計的所提案做解說，仍以我擅長的文字造型設計來形成 Logo，可圍繞整本書的主軸。

標誌不單只是紅、灰的彩色，需
考慮單色時的色彩狀態設定。

標誌置放於不同顏色背景時，標誌的
色彩狀態設定。

大同公司常被誤以為是電扇圖形的標誌，其實是「志」的造形，為紀念創辦人林尚志先生，第一款設計以現有設計為基礎，新設計修正「志」形標誌，減細紅色線條、略加寬白色線條，縮小時才可維持良好的清晰度，適當強化突出部分。原有字體部分較幾何生硬，穩重但過於粗壯，更新字體則加強粗細的變化與圓弧感，更能搭配圓形標誌，同時採用比較親和的深灰色，彰顯年輕氣質。漸進式的改善標誌，優點是讓消費者不會經歷不適應，但也容易被認為裹足不前，其實標誌的改善行之有年，或許沒有令人感受到已到須大幅改變形象的時機。

② 提案

標誌與英文簡稱的橫式組合設定。

標誌與英文簡稱的直式組合設定。

第二款設計仍保留現有設計為基礎做更新設計，將線條複雜的「志」形標誌縮小，反白置於單純的盾形橙色塊中，除彰顯傳統的優勢，讓標誌也更簡潔。而字體以 Optima Bold 為藍本，當字母全大寫時太高調與正式，嘗試將 A 與 N 字改為小寫，圓潤造型提升親和力，T 字的橫筆畫經過拉長，與其他各字匹配性更佳，並將略帶弧形的筆畫取直，細節減少了反而更容易被閱讀。標誌標誌色彩不用紅色而改用橙色，降低強烈的視覺壓迫，與優雅的墨綠字體的搭配，展現活力與細膩的生活新態度。

標誌不單只是橙、墨綠的彩色，需考慮單色時的色彩狀態設定。

標誌置放於不同顏色背景時，標誌的色彩狀態設定。

③ 提案

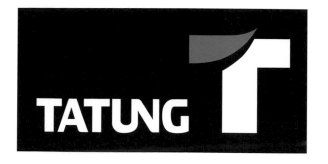

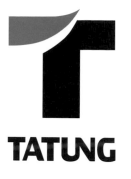

標誌與英文簡稱的橫式組合設定。如在群青背景時,除飛揚造型用橙色,其他以反白表現。

標誌與英文簡稱的直式組合設定。

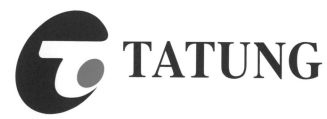

T 字圖形放到整個字體中成為字體標誌。

強調首字 T 的飛揚造形的洗鍊設計,壯碩的態勢給予消費者信任與支撐的力量,飛揚造型展現躍升、突破與前進的形象。

④ 提案

標誌與英文簡稱的橫式組合設定。

標誌與英文簡稱的直式組合設定。

標誌與中英文公司名稱組合設定。

幾經內部研究與會議,全球的註冊費與執行費用過高,最後,形象提升只停留於研究階段,未能實施。時至今日大同公司形象雖有調整,但也持續停滯。

中華電訊
品牌設計

客戶：中華電訊科技（股）
地點：新竹市
產業：無線網路
年份：1996

○ 課題

與電信界巨人僅一字之差的中華電訊科技 NDC，公司位於新竹科學園區，深耕無線區域網路 WLAN 及家庭網路市場多年，推出無線區域網路的自有品牌為 InstantWave。透過雙向溝通股份有限公司的代理委託，執行品牌的標誌設計，預計先應用於無線轉接卡（PCMCIA Adapter）上，同時一併設計轉接卡上的貼標。

○ 設計目標

即使是一個來自代理公司的小設計案，需先與代理公司的專案執行經理同拜訪客戶，釐清客戶的想法，擬定方針與目標，才能掌握設計需求與確認方向。

① 採用兩段式設計，將重點放在 Wave 字的強化上。

② 傳達運用無線通訊的遠距傳輸技術。

③ 彰顯出無線射頻電波傳輸的快速與準確性。

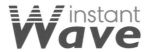

加大 IW 兩個首字形成兩段式設計，突出部分配合標誌 NDC 的線條感。

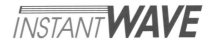

I 字上的長點以線條連接 W 字，緊密兩段式的分離感。

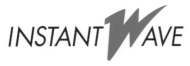

加大 W 字，創造出右上方空間給 instant，將標誌整合為一體。

上下兩段式設計，兩個 A 字塑造向上推升與傳輸的前進感。

無線射頻電波傳輸轉換成躍動的加大 W 字，強調速度感，形成視覺焦點。

壓縮 Instant 字元寬度，與 Wave 寬度均衡，W 字傳達無線通訊無遠弗屆的感受。

○ 設計決選與定案

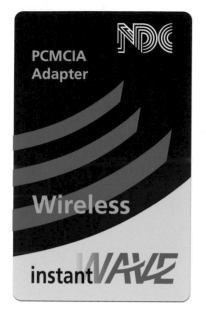 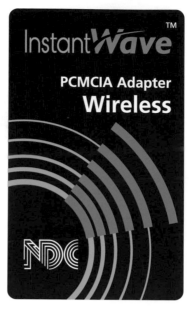 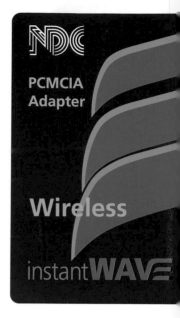

將候選三案設計應用到無線轉接卡（PCMCIA Adapter）貼標上，並整合圖案，強化品牌印象。

定案設計的 Instant 字體使用 Avant Garde Book，由於直接壓縮字寬讓字幅的寬度縮短，需重新調整每個字元，也稍微調開字元間距，而原本 Avant Garde Book 的 t 字像十字架，修改 t 字讓末端翹起，對一般受眾比較容易辨識，輕盈的 Instant 與厚重的 Wave 字體使用 Gill Sans Bold Italic 做對比，而無線傳輸的射頻，僅用一道弧線，簡潔才能增強前進的動態。標誌的綠色 Pantone 361C 象徵新穎與前進，天藍色 Pantone 300C 象徵網路科技的天空。

為網路通訊的波動感提出各種可能性。

禾伸堂
形象設計

客戶：禾伸堂企業股份有限公司
地點：台北市
產業：電子元件
年份：1999

○ 課題

禾伸堂 (Holy Stone) 企業成立於 1981 年 6 月，在創辦人具備深厚的電子技術背景下，建立紮實的專業技術服務基礎，早年產銷電阻、電容等被動元件並代理銷售電腦多媒體之視訊與影像編輯軟體。1999 年在龍潭設立生產基地，開始自製生產積層陶瓷電容 MLCC，創立 HEC 自有品牌。於 2000 年準備上櫃，擬重新塑造形象，以提升客戶與投資大眾的信賴，也將陸續成立歐美分公司。由於唐總經理非常滿意我曾為華孚工業與禾伸堂共同投資的 3Cam 品牌設計，再度委託禾伸堂形象設計案。

3Cam 品牌標誌

原有公司標誌

○ 設計目標

第一次與唐總經理見面會談，他開宗明義就說公司因有何姓、唐姓，與另一位名字中間有伸字的三位創辦人，所以才稱為禾伸堂，原本的精神與歷史不能丟，因此，得要謹慎操作形象更新，設立遵循目標：

① 延續原有標誌精神：三個相交小圓代表三位創辦人齊心協力，並藉三個三角形結合成向上發展的造型，更有向下紮根的意義，最大的外圓則寓意公司全體在共同的工作環境中為同一目標奮鬥。

② 在原有公司標誌改變最少的限制下，仍要強化視覺形象。

③ 建立穩健永續的公司形象，同時一併設計積層陶瓷電容 HEC 品牌形象，目標是在國際市場中與大公司競爭。

○ 設計發想

標誌修改是舊瓶裝新酒，沒什麼大趣味的設計，卻是要仔細的商確，花更多功夫去嘗試維持現狀還有新意。

不改原標誌的金色顏色。僅更動線條比例、位置，與反白的可能。但似乎太過於保守、沒有新意。

 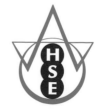

接著則是變化線條的粗細，讓下方穩、而上方更強化有發展感。也突破顏色，嘗試各種配色，更在小圓中加入 HSE，代表 Holy Stone Enterprise，但是 HSE 干擾了標誌。

○ 設計修正與決選

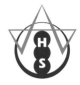 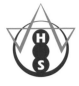

除了變化線條的粗細，變化小圓多種不同造型，小圓中有些加入 HS、有些不加，開始搭
配 Holy Stone 字體。三角造型用淺藍、圓形用深藍，營造出對比。

經歷了一大段設計路程，終於更有共識，因為修改過多，得要再退回到原有標誌來重新
思考，只就線條粗細變化做微幅修改，才能符合設定的目標。但顏色為彰顯電子科技，
已不再是金色，採用單一的深藍色。

○ 定案設計與字體

禾伸堂
Holy Stone

定案標誌加強線條的粗細變化，單純平面造型就可呈現立體感與精緻度，達成視覺上的輕盈效果與齊心協力的向上力量。英文字體使用 ITC Stone Sans Bold Italic，帶出些許柔和感。而標誌的深藍色是 Pantone Reflex Blue C，沉穩的色彩代表企業注重誠信紮實、不花俏。

禾伸堂企業股份有限公司

研澤方新書是有粗細變化的黑體字，現代感又有人文風。

禾伸堂企業股份有限公司

公司名稱標準字是以研澤方新書為藍本，搭配標誌線條的粗細變化，但從電腦打出的方新書的字群中「伸」字與「堂」字距離太近，「有」字則重心下沉、月部稍窄，需要修正，去掉微弱的襯線，線條更簡潔，而方新書稍微單薄，無法呈現出企業的力量，需將整體的線條略為加粗。

○ 品牌設計發想

HEC 是禾伸堂的被動元件—貼片陶瓷電容（積層式陶瓷電容器）的自有品牌，「被動元件」的作用就是透過低電壓、過濾雜訊等方式，達到保護「主動元件」（如：電晶體、可控矽整流器、真空管等）的目的。第一次提案共有 8 個設計，主要圖案是呈現應用於 3C 電子產品的晶片狀造型，字體穩重，傳達安全有效率、高品質，表現信賴與可靠性。HEC 多以大寫字呈現，亦有 e 字小寫的提案，可凸顯 e 化的未來性反白陰字與背景的陽，表現 0 與 1 的數位訊號科技。

○ 設計決選與定案

第一組兩案

將 H 與 E 的中心橫線
以類似電流造型連結，
與電子產品的關連性。

第二組兩案

將 H 獨立出來，更能
強調陰與陽、0 與 1
的數位訊號科技。

 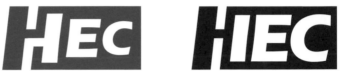

第三組兩案

以漸層線條結合 H 字，
表現動力與積層的貼
片技術。

 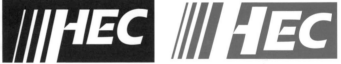

定案標誌簡化線條，
考慮在極小的產品上
應用時仍可以清晰，
色彩沿用禾伸堂企業
深藍色，英文字體依
據 Frutiger 76 Black
Italic 來做調整，整體
造型有前進的動力、
品質技術力，紮實而
穩健。

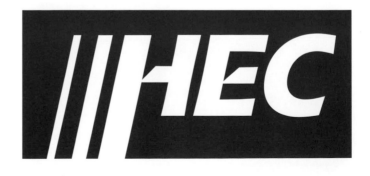

很可惜這品牌標誌現在已被
改到不像樣了

神腦 WAP 王
品牌形象設計

客戶：台灣艾康股份有限公司
地點：新北市
產業：電信銷售
年份：2000

○ 課題

台灣艾康股份有限公司是大型連鎖通訊零售商神腦國際的子公司，主要營業項目為銷售各品牌行動電話、配件、大哥大門號與 CPE 產品等，開設大呼小叫行動通訊連鎖店。為了搶先佔領行動電話普及與網際網路流行熱潮的蓬勃商機，將推出新型態店舖，做為寬頻網路應用與 PDA 推廣中心，而因應新店舖同時推出新形象，企圖擺脫原來銷售店舖直接了當的買賣印象與形態。

○ 設計目標：

雖然透過子公司作展店，所有的品牌執行與設計溝通，其實完全由神腦國際的企畫部主導，我也直接依照企劃部擬定的名稱與方針來做設計：

① 品牌由艾康之英文諧音 icom 開始著手，全英文可適合網路世代的年輕使用者。

② 新型態店舖強調的是服務與應用推廣的中心，要有人性、具親和力。

③ 宣示在無線上網的便利與無限可能的新時代來臨時，扮演領導者的角色。

① 設計發想

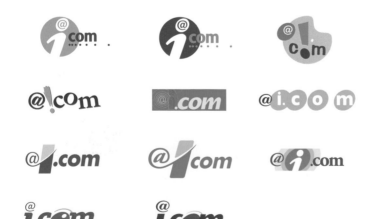

起初是以艾康英文諧音 icom、@ icom 或 @ i.com 做設計發想，試圖表現年輕族群的活潑調性，與現代人擁抱寬頻網路的新生活形態。但因名稱在公司註冊上就會有困難，需另外再研議。

② 設計發想

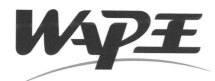

名稱經過內部再研究決定改變，提出 @WAP、W@P、WAP 王等名稱，而 WAP 是無線
應用協議（Wireless Application Protocol），規範使用者在無線傳輸網路上提供網頁
瀏覽器的功能服務。設計旨在傳達無限寬頻網路的順暢連結與溝通，領導者的 王者風範。

最後決定使用「神腦 WAP 王」，讓知名度較高的神腦做背書。設計以沿著弧線射出的三
角箭簇巧妙嵌入 P 字中，並重複箭簇，呈現溝通的無遠弗屆、無限可能。紫色可營造對
未來的想像與神奇，比較感性。

○ 標誌定案

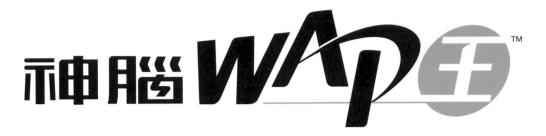

神腦兩字沿用神腦國際的字體，定案設計的 WAP 調整出最佳的搭配度，斜體字有著推升向上的動力造型，其中如飛鏢的圖案連接 AP 兩字，傳達無線寬頻的溝通效率，「王」字另外設計，反白於橢圓中，以區隔出 WAP 主題。為更貼近無拘無束的年輕使用者，讓字群上下躍動，但靠著底線得到平衡。色彩上從紫色回歸到以神腦原有之藍色 Pantone Violet C 為主，畢竟公司還是保守些，希望穩重、理性，但尾部搭配橙黃色 Pantone 716C，代表財源的滾動，也兼顧年輕有活力。

各淺色背景（如美術紙底色）

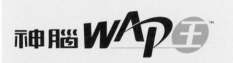 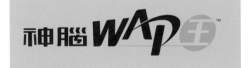

藍色背景

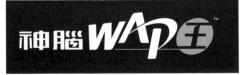 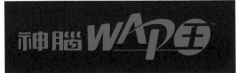

黑色背景

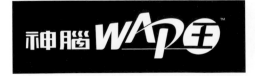 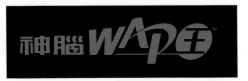

標誌於背景色上的色彩規範

○ 應用設計

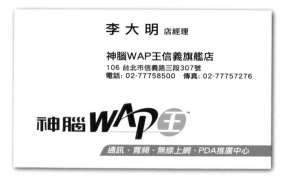

名片設計

制服

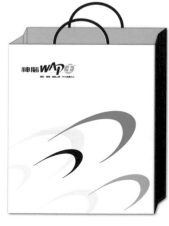

紙袋與手提袋設計

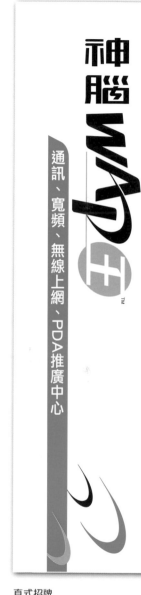

直式招牌

基因數碼科技
形象設計

客戶：基因數碼科技（股）
地點：台北市
產業：生技資訊整合
年份：2000~2001

台醫生技標誌

○ 課題

DigiGenomics 是國內少數專注於生醫製藥領域的生物資訊服務公司，有鑒於一般資訊廠商欠缺生醫製藥領域的專業知識研發，於是投入專業從事以基因晶片分析為基礎之生物資訊平台系統、晶片設計、基因表現資料儲存、擷取、分析，成立基因數碼科技公司。

主要任務是從 30 億的原始基因序列碼中，快速精準地找出特定基因正確功能或解開致病基因的密碼資訊，協助生技醫藥界從事新藥研發。因為公司執行長看到我為台醫生技 AbGenomics 設計的成功案例，便直接委託此一設計案。

○ 設計目標：

公司一開始籌備，年輕的執行長就直接與我面對面溝通，嶄新的公司需要創新的形象：

① 不是傳統的、直接的生技公司，是資訊整合服務，需呈現數碼的科技形象。

② 運用基因晶片分析取得基因密碼，需傳達擁有生物晶片與資訊科技兩方面的專業技術。

③ 表現解開神秘的基因密碼，開創人類的大未來。

④ 能有策略夥伴—台醫生技形象中神來一筆的強大力量。

○ 設計發想

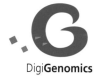

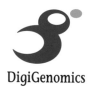

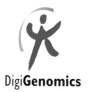

提案設計總是要從多方向展開，探討各種可能性，業主也可以清楚分辨自己喜歡或不喜歡的設計，透過刪去法，拿掉最不喜歡的，就會慢慢聚焦。設計主要呈現 G 字或 DG 兩字的組合，輔以染色體、基因的排序解讀、陰陽的造形、解密的鑰鎖、動態人形等。

○ 設計再探討

第一組是類似超能超人的 D 字，又有 i 字來凸顯人的型態，暗喻與人類這生物有關連的超能科技。

第二組是騰飛的 G 字，透過穿越的橫筆與呈現回到 DNA 的起點，進入未知領域的探索。

第三組結合 DG 兩字形成 X 的設計，X 一直是未知數的標記，D 與 G 交會出嶄新的未來。

○ 設計決選

經討論聚焦後，最終候選三案是 DG 兩字形成的 X 做出不同的變化，方塊或圓點代表基因晶片圖形。

○ 標誌定案與署名

定案標誌以藍色 Pantone 293C 的科技圓弧來強化 D 和 G 字的造型，Pantone 151C 的兩橙色點寓意生物晶片與畫龍點睛。英文字體是以 Frutiger 56 Italic 加框線直接稍微加粗，並造出小圓角的筆畫，來配合標誌的圓角。標誌不僅是神來一筆，更是神來兩筆會聚於一。

中文字體依據英文字體設計，筆畫端點也是小圓角，因字中央的大字不與外圍相接，免得交接處顯得粗黑，字也比較不怪異 ，而碼字的石部首，只左側腳突出向下，右側不突出，和馬的長點取得空間位置的平衡。

DigiGenomics Co., Ltd.
基因數碼科技股份有限公司

標誌與中英文公司名稱組合成企業署名，中英文公司名稱以居中方式編排。

敦揚科技
品牌形象

客戶：敦揚科技股份有限公司
地點：高雄市
產業：汽車電子整合設計製造
年份：2001~2002

○ 課題

敦揚科技不是新竹科學園區的 IT 整合服務商敦陽科技，而是屬於光寶集團關係企業投資的敦揚科技，主要生產汽車防盜器、胎壓偵測器及定速器等汽車關連週邊電子產品，長期以來亦面臨產品以公司名稱 DUNYOUNG 為品牌行銷時，會影響到 OEM 生意，這是長期代工生產 OEM 的困擾，極需建立自有品牌以利對消費者之行銷，並與公司原有名稱品牌服務客戶區隔，新品牌除了進入國際市場，因應考慮到佈局進入大陸市場，品牌中文名稱必須在大陸註冊成功。建立良好的設計口碑，能藉由其他業者道相報。

○ 設計目標

企劃部沒有為新品牌下名稱，必須從零開始，通常會繞遠路，溝通耗費較多時間，事先擬定共識方針、目標，更加重要。

① 在品牌的命名考量上，容易唸和記憶的名稱，不能像敦揚直接音譯 DUNYOUNG，不順口。

② 需與汽車有關聯性的專業性，精密的高品質形象。

③ 傳達藉著小小的附加配備產品，即可提升駕駛者的便利與安全性。

尤其是註冊的法律問題，得找智財權專利公司來協助尋查，邊做邊修正。

○ 設計發想

○ 設計再發想

透過數次的法律審查，從屬意卻無法註冊的 APlus 到可行的 CarPlus，但 CarPlus 意義又不強。

以 Frutiger 76 Black Italic 為藍本

最後才決定了新品牌名稱為「Toplus」，由 TopPlus 去掉一重複 P 字。l 字中的線條象徵道路與光芒，形成加號與十字傳達守護感。字體以 Frutiger 76 Black Italic 為藍本來調整，將字寬都稍微壓縮，但避免壓過度，T 字稍微提高，再做光芒穿透的切割處理，用細膩手法表現精密度。

品牌中文名稱原定命名 Plus 的近似音「伯樂」，寓意慧眼識千里馬，訴求產品與車輛關聯性，中文字體配合英文字做整體設計，但可惜無法通過註冊。

中文名稱再改為「頂順」，符合製造優良產品讓汽車安全性超順暢的構想，設計四款中文標準字，檢討與「Toplus」字體之最佳搭配效果。

○ 設計定案

台灣版英文標誌與中文名稱之組合規範，強調英文標誌。

大陸版英文標誌與中文名稱之組合規範，中文要顯大。

中文名稱「頂順」置於斜方塊中反白與英文標誌清楚區格，而為大陸版另設計相同樣式簡體字，而大陸規定簡體版的中文字要大於英文字，和過去台灣的規定一樣。色彩使用紅色 Pantone 193C，可刺激購買慾望與表現服務熱忱，而搭配暖灰 Pantone Gray 10C 可穩定紅色在交通上的不安感。

南方塑膠
企業形象

客戶：南方塑膠（股）
地點：新北市
產業：塑膠盒成型工業
年份：2002

○ 課題

老朋友介紹的設計案，業主新成立南方塑膠，是 O.P.S. 透明硬質膠片包裝容器之專業生產商，O.P.S. 雙軸延伸聚苯乙烯優於一般塑膠，具耐熱、耐寒，無毒性、燃燒不產生公害等特性，質地堅挺，廣受食品包裝所採用。公司名為「南方」，給人充滿陽光、熱情的感覺，與日商長期合資，作風腳踏實地。

○ 設計目標：

我特別喜歡行事風格低調的公司，不需誇飾，我只需專注於確認方針與設計：

① 呈現 O.P.S. 塑膠片的加熱成型感。

② 形象簡潔，能匹配食品的潔淨、明亮。

③ 兼具穩重的信賴性與動態前進感。

④ 表現南方的熱情特質。

○ 設計發想

第一組是 South Plastic 兩個首字「S」與「P」之組合，注重兩字的結合與造型。

 SOUTH

第二組是「South」群字的表現，注重表現動態前進感。

第三組是從「S」、「太陽」、「環保、樹木」等各種可能性切入。

○ 設計決選

南方塑膠

南方塑膠

南方塑膠

南方塑膠

由上到下四個候選案均是「S」與「P」的陰陽結合，能反映模具正負陰陽與塑膠加熱時柔軟、冷卻時剛挺的特質，再搭配「南方塑膠」四字做最後評估。選擇的是第一個象徵塑膠P字外形的設計，其整體感最好。

○ 設計探討

即使已決定了方向，還是繼續探討不同的可能變化，一方面從改變外形著手，另一方面比較剛硬與柔和的細節表現，要求更臻於完善。

○ 定案標誌

南方塑膠
South Plastic

定案設計是以「P」字為陽形，結合陰字「S」，「S」如一片柔軟的 O.P.S. 塑膠進入「P」字所象徵的剛硬的模具中成型，呈現外剛內柔、陰陽並濟，冷色調的藍色 Pantone 286C 與暖色調的紅色 Pantone 186C 搭配，再次讓整體設計兼顧陰陽並濟，不單是熱情有活力，又能表現簡練穩重的技術先進性。

南方塑膠工業股份有限公司
South Plastic Industry Co., Ltd.

英文字體選用 Frutiger 65 Bold，中文字體不單純選用黑體字，搭配英文字體重新設計，才會有特色，但因中文公司名全稱太長，壓縮字寬以長體字呈現，比較容易閱讀。

○ 應用設計

南方塑膠工業股份有限公司
日炘股份有限公司

標誌如與兩家關係企業名稱並排組合時,標誌是反白於紅色方形中的呈現。

王 東 章 董事長

南方塑膠工業股份有限公司
日 炘 股 份 有 限 公 司
221 台北縣汐止市新台五路一段77號19樓之3
電話:(02)2698-1600 傳真:(02)2698-1500
E-mail: tnc1600@ms32.hinet.net

標誌獨立明顯、編排清晰的名片設計,
以細線來強化出名片中人名的重要性。

T. C. Wang President

South Plastic Industry Co., Ltd.
Taiwan Nisshin Corporation
13F-3, No.77, Sec. 1, Hsin Tai Wu Rd.
Hsi-Chih, Taipei, Taiwan 221, R.O.C.
Tel: 886-2-2698-1600 Fax: 886-2-2698-1500
E-mail: tnc1600@ms32.hinet.net

角板山商圈
包裝形象設計

客戶：桃園縣復興鄉角板山形象商圈發展協會
地點：桃園縣
產業：社區協會
年份：2006

○ 課題

角板山形象商圈是由中國生產力中心輔導成立，民國 94 年創立角板山形象商圈發展協會，但商家各自為政、缺乏商圈整體的形象。藉由經濟部商業司「社區商業設計輔導計畫」的補助，希望能再次提升角板山商圈的形象，仍由中國生產力中心統籌輔導與媒合設計。

○ 設計目標

角板山形象商圈發展協會理事長希望建立統一的形象與包裝，用共同品牌行銷，如：池上米、大溪豆乾，申請「社區商業設計輔導計畫」的補助，更做出設計與協會成員溝通：

① 調整商圈社區之共同形象使年輕化，符合當地風景、人文，呈現休閒與風雅。

② 在共同形象之主軸下將具特色之雪霧茶、水蜜桃、木頭菇分別給與好記的暱稱與圖案，開拓年輕族群。

③ 從包裝材質到設計質感，全面提高附加價值，不論自用或送禮都能體面，感受角板山在地特色故事與文化。

④ 改變商圈殺低價競爭的觀念，才能導入高品質設計，多花 10 元卻能高賣 100 元，同心協力建立與推廣角板山共同形象特色。

○ 設計發想

先設計角板山的標準字，嘗試各種不同的毛筆書寫感覺，營造在地特色的人文風。

一開始的插畫是比較細膩的點描手法，儘管精密些看起來技巧性高，但顯得有些過於刻意，失去了山中生活悠然自得的閒適，爾後轉向寫意、樸拙。

○ 故事設定

用線條手繪角板山插圖與撰寫故事文案，增添設計的溫度而不僅是電腦的精細機械風。同時再手繪太子賓館插圖與撰寫故事文案，將運用於包裝上做故事行銷。

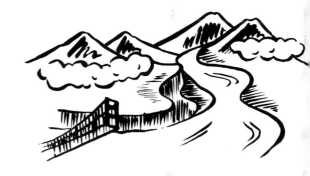

峰巒疊翠的優美角落，是從仙境降下的瑰寶吧！
先民以板舟渡溪的印象，還留在耆老的記憶裡，
而皇太子賓館、蔣公行館已褪去神祕的色彩；
令人傳頌的仍是山中純樸歲月與馳名特色物產。

曾是著名景點的皇太子賓館，
木造建築顯現自然恬靜的悠閒風格；
卻因無情的火災而毀去大半，
徒留遊客聲聲懷念的惋息。

○ 標誌定案

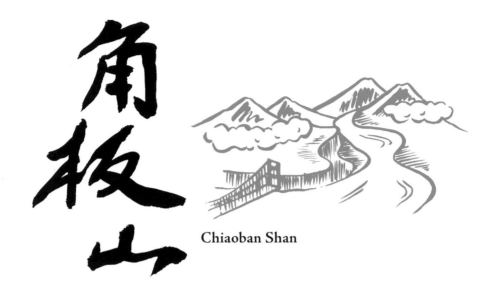

Chiaoban Shan

定案標誌結合角板山字樣與景觀插圖，以質樸風格呈現淳厚人文民風。色彩則以綠色 Pantone 355C 傳達山青水綠、景色秀麗，而褐色 Pantone 4695C 代表土親、人就親。

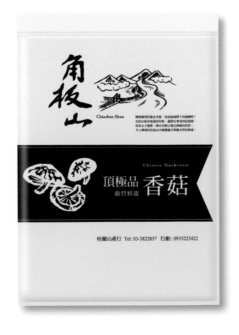

香菇由任袋縮小、適合半斤裝，包裝更顯精緻，而不同商家則可印上店名與聯絡資訊。

○ 包裝設計

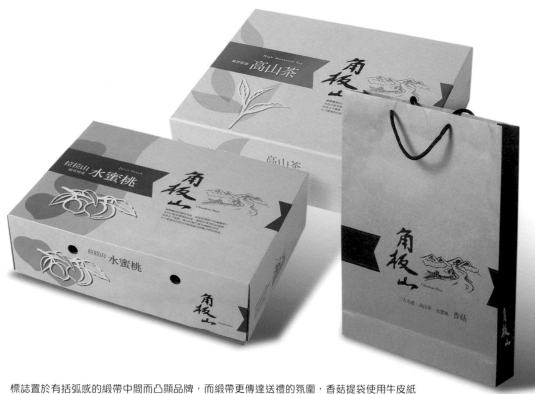

標誌置於有括弧感的緞帶中間而凸顯品牌,而緞帶更傳達送禮的氛圍,香菇提袋使用牛皮紙袋,包裝盒樸實的背景色,不誇張、俗氣花俏,搭配強烈大色塊、簡約圖案營造現代感,農產品不用照片,以手繪插畫圖案強化整體年輕風格。

共同品牌在社區營造中比較難推行每個商家都已有自己的設包裝,不想跟別人一樣,沒設計卻不願意改就很頭痛。

鴻碁國際
品牌形象

客戶：鴻碁國際（股）
地點：新北市
產業：通訊與通路
年份：2008

○ 課題

鴻碁國際是成立於 2008 年的新創通訊專業品牌行銷公司，不是宏碁電腦也不是刻意混淆，由通訊與通路業界專業經理人投資設立，從工業設計、技術整合開發、開發專案管理到生產製造完整的管理技術。透過結合通訊商品行銷與銷售的專業背景與臺灣、韓國、中國等地研發、設計、製造等專業團隊，自行開發出定位獨特的通訊商品，以提供消費者不同的選擇。Hugiga 是 Huge Giga 的複合字，全意為「Huge your giga life」，代表鴻碁國際讓消費者擁有多媒體娛樂與服務，又能拓展生活視野的願景。中文「鴻」乃指雁行千里、行動更加宏遠寬廣，「碁」則為磐石基礎、巨大又穩固之意，亦即提供宏遠寬廣行動生活需求，穩固有保障的售後維修服務。

○ 設計目標

創辦人與合夥人對行動通訊的利基產品有獨到見解，不畏與大品牌競爭，企圖開創新藍海，用抱負擬定新形象：

① 年輕有熱忱，傳達智慧通訊手機也富有娛樂功能。

② 呈現行動通訊的無遠弗屆。

③ 朝向多元的行動生活產品，滿足消費者更加愉快、自由、安心的行動生活服務。

○ 設計發想

第一群設計提案是以 HG 兩字來做設計，有柔也有硬，部份設計更加入大鴻鵠圖案，呼應公司名稱；第二群則是設計 Hugiga 字體標誌，探討各種文字造型及大寫與小寫的組合可能性，許多強調 i 字，科技始終要本於人性。

○ 定案標誌

標誌的文字造型是源自 Frutiger Bold Italic 的新設計，候選設計到最後定稿前經過仔細的微調，下降弧線在 H 字中間的高度，弧線也修細些；將 g 字最尾端拉長，並處理成部份圓角。

定案標誌主色為 Pantone 287C 深藍色，強調移動通訊的天際弧線，寓意連接與溝通；Pantone 2405C 紫色弧線又宛如一道彩虹，象徵智慧通訊手機帶來娛樂的愉悅與驚奇。而 H 與 I 字連結一起，又是通話開始時親切地說聲 "Hi"，讓心情瞬間都好了起來。

○ 應用設計

蔡 龍 輝
副總經理

Hugiga 鴻碁國際股份有限公司

23150 台北縣新店市中央五街35號1樓
電話 (02) 22188828 分機11
傳真 (02) 22199592 手機 0918-363255
E-mail: ramon_tsai@hugiga.com.tw
統一編號 28924031

公司直式招牌設計也善加運用弧線與色塊，反白的鴻碁國際字樣更強烈明顯。

名片設計考量品牌的凸顯、人名的重要性、聯絡資訊清楚，而取 標誌中弧線與色塊做輔助圖形，增強形象的應用系統。

國家自然公園識別標誌

主辦：內政部營建署
地點：台北市
產業：自然公園
年份：2012

○ 課題

「壽山國家自然公園」範圍含括壽山、旗後山、半屏山及龜山等區域，100 年 12 月 6 日成為臺灣第一座的國家自然公園。 目前仍有相當多地區（如美濃黃蝶翠谷、大小岡山、卑南溪等）的 NGO 團體積極推動，希望也能將該地區劃為國家自然公園。 為帶動全民對國家自然公園的關注，並建立未來國家自然公園視覺形象系統，因此想藉由辦理全國性民眾共同參與的識別標誌徵稿活動，設計出獨特風格且具國際觀的識別系統，作為未來國家自然公園行銷及宣傳重要的媒介。
（摘錄自「活動緣起」文字）

○ 設計目標

① 在國家公園傳承的歷史軌跡下，以一指標性主體標誌展現「國家自然公園」的自然生態、人文歷史及時代意義與價值，未來將陸續推動其他地區成立國家自然公園，故請以「自然生態及人文保育」之綜合性概念，做為創思方向需考量未來發展性。

② 得獎標誌未來將應用於一系列的保育宣導品，設計時需考量其視覺運用的延展性及應用的多元性。

③ 標誌需與現有國家公園管理處標誌具一致性及系統化。　　（摘錄自「創作主題」文字）

○ 草圖階段

1. 先快速畫些小草圖來探討各種設計可能性，草圖涵蓋大寫的 N 字或小寫的 n 字、花草、樹木、飛鳥、蝴蝶、太陽等。不用 NNP，視覺會過於複雜。

2. 最後決定將圖案融入小寫的 n 字，比起大寫 N 有親和力，再加強整體更有山巒疊翠的感覺。

3. 營造出前後縱深的空間感。

○ 設計發展

把草圖置入繪圖軟體中做
為底圖,然後精細描繪,
不浪費空想時間。

而時間要留出去做一些標誌細節的變化版本。
如上下兩段顏色變換之比較,下方深綠雖較穩
定,但上方深綠較能表現出遠山。

再研究增加分割之
白線條,雖然像極
了玻璃彩繪,很有
趣,但多了點雜音。

○ 完成作品

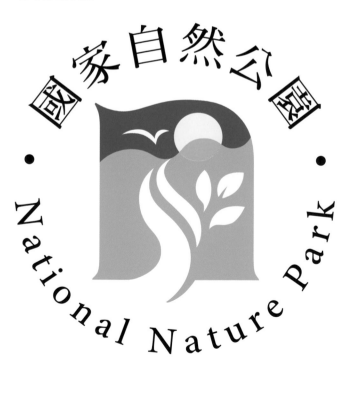

為求與現有國家公園標誌
的一致,只好讓文字排成
圓形,採取墾丁國家公園
標誌的作法,不用圓形線
框或底色。最後當然是填
寫報名表上的設計理念,
設計師一定要能說出自我
的主張。

看到目前使用的標誌,彎彎綠
水的尾端被截掉,失去延伸感,
而外圍圓框限制了標誌的大氣,
又多此一舉。

實戰
Logo
設計學

好字型 + 好造型 = 好標誌

國家圖書館出版品預行編目 (CIP) 資料

實戰 Logo 設計學：好字型 + 號造型 = 好標誌 / 蔡啟清作.
-- 初版 . -- 臺北市：風和文創事業有限公司 , 2023.04
面；　公分
ISBN 978-626-96428-5-4(平裝)

1.CST: 商標 2.CST: 標誌設計 3.CST: 平面設計

964.3 112002798

作者	蔡啟清
總經理暨總編輯	李亦榛
特助	鄭澤琪
副總編輯	張艾湘
主編暨視覺構成	古杰

出版	風和文創事業有限公司
地址	台北市大安區光復南路 692 巷 24 號一樓
電話	886-2-2755-0888
傳真	886-2-2700-7373
EMAIL	sh240@sweethometw.com
網址	www.sweethometw.com.tw

台灣版 SH 美化家庭出版授權方公司

IESG

凌速姊妹（集團）有限公司
In Express-Sisters Group Limited

地址	香港九龍荔枝角長沙灣 883 號億利工業中心 3 樓 12-15 室
董事總經理	梁中本
E-MAIL	cp.leung@iesg.com.hk
網址	www.iesg.com.hk

總經銷	聯合發行股份有限公司
地址	新北市新店區寶橋路 235 巷 6 弄 6 號 2 樓
電話	02-29178022

製版	彩峰造藝印像股份有限公司
印刷	勁詠印刷股份有限公司
裝訂	祥譽裝訂有限公司
定價	新台幣 620 元
出版日期	2023 年 4 月初版一刷